삶의 쉼표가 되는, 옛 그림 한 수저

참고문헌

최완수, 『겸재 정선 1-3』(2009, 현암사)
최완수, 『겸재의 한양진경』(2018, 현암사)
최완수, 『겸재를 따라가는 금강산여행』(1999, 대원사)
『간송문화-풍속인물화』(2016, 간송미술문화재단)
오주석, 『옛 그림 읽기의 즐거움 1』(1999, 솔)
탁현규, 『그림소담』(2014, 디자인하우스)
탁현규, 『고화정담』(2015, 디자인하우스)

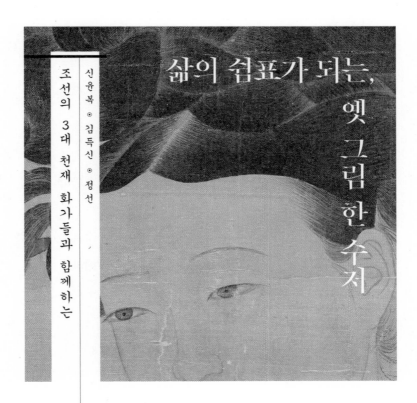

삶의 쉼표가 되는,

옛 그림 한 수저

신윤복 ◉ 김득신 ◉ 정선

조선의 3대 천재 화가들과 함께하는

탁현규 지음

이와우

균형과 조화를 되찾아 줄 우리의 고전

"고전은 결코 죽지 않는다A classic never dies."

영화 〈미세스 다웃파이어〉의 명대사입니다. 이 대사를 달리 보면 "죽지 않고 살아남는 것이 고전이다"라고 할 수 있습니다.

고전은 문학만이 아니라 미술, 음악, 무용 모두를 아우르는 용어입니다. 실제로 'a classical music'은 '고전음악'이라고 번역합니다. 그렇다면 고전미술은 'a classical art'라고 불러도 될까요?

그동안 '고전'이라고 하면 서양의 고전을 떠올렸습니다. 고전문학은 셰익스피어William Shakespeare, 1564~1616와 괴테 Johann Wolfgang von Goethe, 1749~1832였고, 고전음악은 모차르트Wolfgang Amadeus Mozart, 1756~1791와 베토벤Ludwig van Beethoven, 1770~1827이었으며, 고전미술은 다빈치Leonardo da Vinci, 1452~1519와 세잔Paul Cézanne, 1839~1906이었습니다. 고전

무용은 발레ballet와 왈츠waltz를 뜻했습니다. 그도 그럴 것이 해방 이후의 역사는 근대화였고 근대화는 곧 서구화, 그것도 정치·경제·사회·문화 모든 분야의 서구화를 뜻했으니까요. 그러니 고전 교육도 서양 고전 교육을 기본으로 했고 자연스레 동양 고전은 외면받게 됐습니다.

그런데 실은 서양 고전에 대한 교육도 제대로 이루어지지 못했습니다. 제대로 배우고 가르칠 바탕이 없었기 때문에 겉모습 흉내 내기에 그칠 수밖에 없었지요. 이는 정작 자신의 고전에 대해서는 아무것도 몰랐기 때문입니다. 역사와 전통이 다른 서양 고전을 소화할 능력은 자신이 쓰고 있는 언어를 바탕으로 한 동양 고전의 이해력에서 나온다는 것을 몰랐던 것입니다.

예를 들어 한국인이 《춘향전》도 읽지 않고 셰익스피어의

《로미오와 줄리엣》을 읽는 셈입니다. 물론 자신들의 고전을 알아야만 서양의 고전도 이해할 수 있는 것은 아닙니다. 가야 금을 연주할 수 있어야만 바이올린을 연주할 수 있는 것은 아니니까요. 우리의 고전도 함께 배우고 접해야 서양 고전의 이해력도 높일 수 있다는 의미입니다. C. S. 루이스Clive Staples Lewis, 1898~1963만 읽을 것이 아니라 서포西浦 김만중金萬重, 1637~1692도 같이 읽자는 말입니다.《구운몽》을 잘 읽으면《나니아 연대기》를 이해하는 데도 도움이 되지 않을까요? 마찬가지로 빈센트 반 고흐Vincent Willem van Gogh, 1853~1890를 아는 만큼 단원檀園 김홍도金弘道, 1745~1806도 알아야 하겠지요.

우리의 고전을 알아야 하는 이유는 오늘날 우리가 겪고 있는 문화의 위기가 몸에 잘 맞지 않는 옷을 억지로 입거나 소화가 안 되는 음식을 무리하게 먹다가 생긴 부조화와 불균형에

서 온 것이기 때문입니다. 서양 고전을 참으로 이해하려면 동양 고전에 대한 공부가 병행되어야 합니다. 나를 알아야 남도 더 잘 보이는 법이니까요.

필자는 2003년부터 여러 학교와 기업에서 한국미술사를 강의해왔습니다. 16년간 남녀노소를 불문하고 많은 사람에게 한국미술의 진면목을 조금이나마 전달했다고 자부합니다.

그때마다 청중의 반응은 한결같았습니다. "우리 미술이 이렇게 좋은 줄은 몰랐어요."

우리 미술을 잘 배운 사람일수록 서구 미술을 접했을 때 그 아름다움도 더 잘 이해하리라는 것은 의심의 여지가 없습니다. 이는 서구 미술 전문가가 우리의 고미술을 접했을 때 그 아름다움에 깊이 감탄하는 것과 같은 맥락입니다.

강의가 끝나면 저는 항상 청중에게 말합니다. 이제는 책을

읽어 지식을 완전히 안으로 채워 넣을 차례라고 말이죠.

《그림소담》과 《고화정담》은 제 강의가 책으로 이어지기를 바라는 마음을 담아 내놓은 책들입니다. 둘 다 옛 그림을 모은 책들인데, 《그림소담》은 주제별로, 《고화정담》은 소재별로 모았다는 차이점이 있습니다. 그리고 이번에는 화가별로 모은 책 《삶의 쉼표가 되는, 옛 그림 한 수저》를 내놓으려 합니다.

《삶의 쉼표가 되는, 옛 그림 한 수저》에서 만날 화가는 정선 鄭敾, 1676~1759, 김득신金得臣, 1754~1822, 신윤복申潤福, 1758~?입니다. 이들은 모두 조선 후기 문화가 가장 아름다웠던 영조와 정조 시절에 재능을 마음껏 펼친 화가들입니다.

이 시절에는 우리 산천을 그린 진경산수화와 조선 사람들의 일상을 그린 풍속화가 화단에서 양대 산맥을 이루었습니다. 겸재謙齋 정선은 진경산수화의 대가, 긍재兢齋 김득신은 평민풍속

화의 명인, 혜원惠園 신윤복은 양반풍속화의 달인으로 꼽힙니다. 모두 자신의 그림 분야에서 정상에 우뚝 선 최고의 화가들입니다.

이번 책에서는 세 화가가 남긴 명화들 가운데 이전 책에서 다루지 않았던 그림들을 함께 읽어보려 합니다. 자, 모두들 '옛 그림 읽어주는 남자'의 목소리에 귀 기울일 준비는 되셨나요?

2020년 3월, 탁현규

【 차례 】

3

진경산수화의
대가

、

겸재
정선

1

양반풍속화의 달인

혜원 신윤복

신윤복의 그림은 한 편의 드라마와도 같습니다. 보고 또 봐도 전혀 지겹지 않은 드라마지요. 마치 크리스토퍼 놀란 Christopher Nolan, 1970~ 감독이 연출한 〈다크나이트〉 시리즈나 〈인셉션〉 같은 영화를 여러 번 봐도 재미있는 것처럼 말입니다. 이는 놀란 감독이 영화의 한 컷 한 컷을 섬세하고 주도면밀하게 연출하였듯, 신윤복 또한 모든 장면을 심사숙고하여 구성했기 때문입니다.

놀란 감독의 영화 속 등장인물들이 서로 심리 상태가 다른, 하나하나가 개성 있는 주인공인 것처럼, 신윤복의 그림에 등장하는 인물들 또한 하나하나가 각자의 역할에 충실한 배우들이었습니다. 좋은 연출가는 배우의 눈빛만으로도 드라마를 만드는 것처럼 신윤복 또한 점 하나에 불과한 인물의 눈빛만으로도 드라마를 완성하였습니다.

신윤복의 풍속화는 가장 뛰어난 조선 상류사회 드라마

라 할 수 있습니다. 특히 주인공들이 입고 있는 한복은 런던 새빌 로Savile Row 거리의 양복에서 드러나는 고급스러움에 뒤처지지 않습니다. 주인공들의 행동거지에 담긴 품위 또한 런던의 신사, 숙녀 못지않지요.

B급 문화가 고급 문화 행세를 하는 오늘날, 200년 전 신윤복의 그림에서 만나는 고급 문화는 더할 나위 없이 반갑습니다. 신윤복의 그림에 의지해 A급 문화를 회복할 수 있다는 희망에 오늘도 가슴이 뜁니다.

그럼 지금부터 신윤복이 그린 드라마의 주인공이 되어 볼까요?

봄을 즐기는 들놀이의 흥겨움

상 춘 야 흥

賞春野興

종이비탕, 28.2×35.6cm

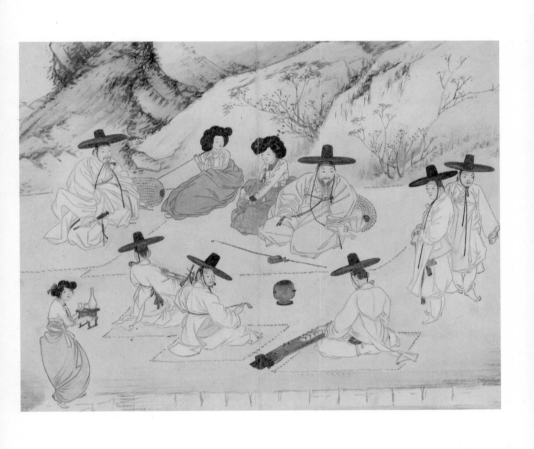

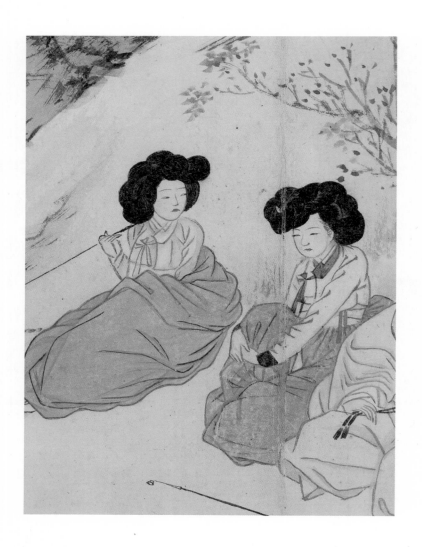

진달래가 활짝 핀 들판에서 조촐한 잔치가 벌어졌습니다. 잔치의 주인공들은 가슴에 붉은 띠를 두른, 지체 높은 두 명의 고관입니다. 두 선비 중 가운데 앉은 선비의 관직이 더 높아 보이는군요. 여유롭게 갓끈을 풀고 편안히 앉아 있는 데 반해 왼쪽의 선비는 갓끈을 맨 채 자세 또한 흐트러지지 않은 걸로 봐서 아마도 아랫사람 같습니다.

두 선비 사이에는 푸른 비단 치마를 입은 두 기녀가 있군요. 유심히 보니 왼쪽의 담뱃대를 잡은 여인이 오른쪽 여인을 아니꼬운 눈빛으로 쏘아보고 있습니다. 오른쪽 기녀는 그 눈빛을 외면하고 있는데 표정에는 못마땅한 기색이 역력하군요.

이런 상황이 아닐까요? 담뱃대를 쥔 나이 많은 기녀가 자신보다 젊고 아름다운 기녀를 시기하는 상황. 게다가 젊은 기녀가 관직이 더 높은 선비 옆에 앉아 있으니 두말할 필요도 없겠지요. 아마도 몇 년 전에는 저 담뱃대 기녀가 우두머리 선비 옆에 앉았을지도 모르지요.

누군들 흘러가는 시간을 막을 수 있을까요? 화무십일홍花無十日紅이라, 꽃의 붉음은 열흘이 가지 않는다고 합니다. 그렇

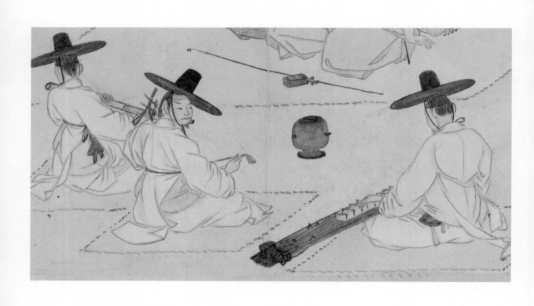

기에 모든 청춘이 더욱 아름다운 것이 아닐까요? 그림 속의 저 붉은 진달래도 며칠 후면 시들 테니 꽃놀이도 때가 있는 법이지요.

　잔치에 음악이 빠질 수가 있나요. 장악원 소속 악공 셋이 각자 작은 돗자리를 깔고 선비와 기녀 앞에 한 줄로 앉아 있습니다. 왼쪽부터 대금, 해금, 거문고 연주자로군요. 그런데 대금과 거문고 악공은 뒷모습인 데 반해 해금 주자는 거문고 주자를 쳐다보고 있어 얼굴이 보이는군요. 아마도 모두 뒷모습만 보이면 그림이 단조로워질까 봐 그런 게 아닐까요? 하지만 이유는 그것만이 아니었습니다. 저 또한 얼마 전에 알게 된 사실인데 거문고 주자가 음을 틀리는 바람에 해금 주자가 고개를 돌려 주의를 주는 상황이라는군요. 아하! 그리고 보니 그림이 더욱 이해가 됩니다. 다시 한번 신윤복의 연출력이 증명되는 순간이네요.
　검은 갓을 쓴 채 흰 중치막을 입고 악기를 연주하는 악공들의 자세가 단정합니다. 이것만 보더라도 신윤복이 당시 악공들이 연주하는 모습에도 정통했음을 알 수 있습니다. 그러니

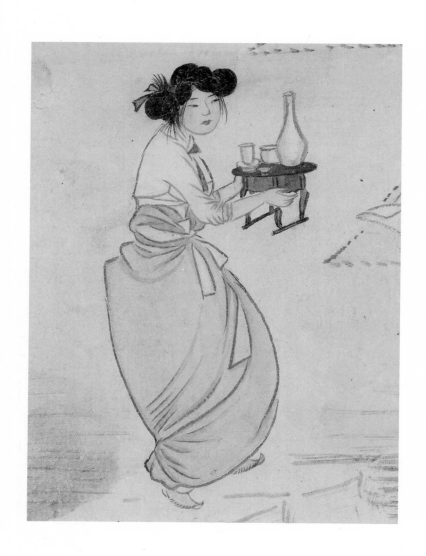

그들의 연주 자세와 분위기를 자유자재로 연출할 수 있었던 것이지요. 비록 연주 소리까지 들을 수는 없지만 분명 맑고 아름다운 소리일 것입니다.

꽃과 여인 그리고 음악이 갖춰졌다면 잔치에 필요한 마지막 하나는 바로 술이겠지요?

젊은 주모가 주안상을 받쳐 들고 막 그림 속으로 걸어 들어오고 있습니다. 주모의 미모 또한 두 기녀에 뒤지지 않는 것으로 보아 이날의 모임은 격이 높은 모양입니다. 술상은 지금은 찾을 길 없는 개다리소반인데 크기가 무척 작네요. 옛 선비들은 겸상을 하지 않았으니 아마도 소반이 하나 더 들어와야 할 것입니다. 그 외에도 저 주모의 역할은 하나 더 있습니다. 이 잔치장면에서 유일하게 걷고 있는 주모 덕분에 그림이 동영상으로 바뀐 것이지요.

그림의 마지막 등장인물은 갓을 쓰고 중치막을 입은 채 사방을 주시하는 두 명의 젊은 선비입니다. 잘생긴 외모와 매서운 눈빛으로 보아 호위 임무를 맡은 하급 관리들일 것입니다.

이처럼 신윤복의 연출력은 잔치에 등장하는 서로 다른 부류

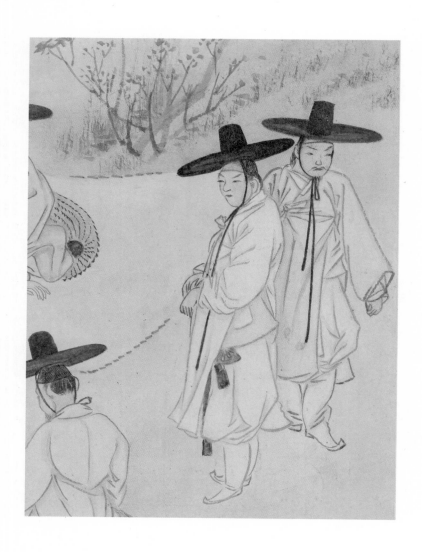

의 인물들이 제각기 자신의 역할을 다하면서도 잘 어우러지는 모습에서 절정에 도달합니다. 이런 조화 덕분에 그림을 감상하는 사람은 마치 저 꽃놀이를 같이 즐기는 듯한 생생한 느낌을 받게 되지요. 그림 속으로 감상자를 확 끌어당기는 힘. 그야말로 신윤복은 연출의 진정한 대가였습니다.

쌍륙놀이에 빠지다

雙六三昧
쌍 륙 삼 매

종이바탕, 28.2×35.6cm

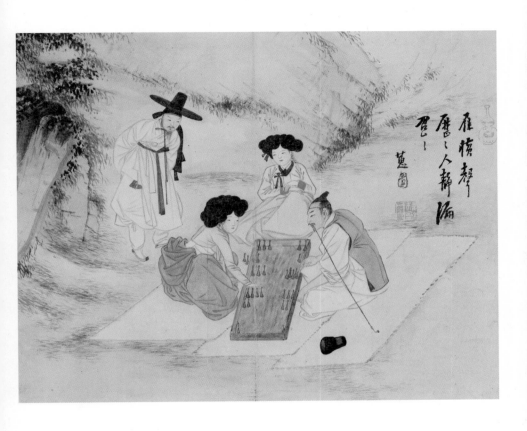

雁憐聲
歷歷人靜偏
君
蕙園

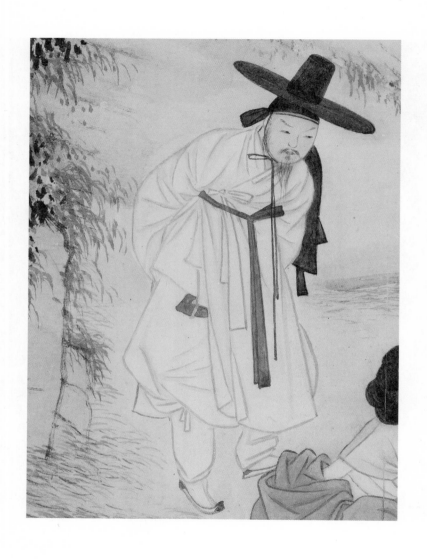

한국인은 예나 지금이나 돗자리 한 장이면 들판도 무대로 만드는 탁월한 재주가 있습니다. 좌식 생활에 익숙하다 보니 들판에 나가도 돗자리 하나 깔고 앉아서 놀기를 좋아하지요. 또한 실내 놀이보다 야외 놀이를 선호했습니다. 심지어 실내 놀이도 야외에서 하기를 더 좋아할 정도지요. 한겨울만 아니면 야외에서 놀기에 좋은 기후였기 때문일 겁니다. 계곡 근처 나무 아래에서 시원한 바람을 맞다 보면 그렇게 쾌적할 수가 없습니다.

한편 한국인은 예로부터 놀 때도 안에서건 밖에서건 옷과 모자를 가지런히 했습니다. 옷이 예의를 만들고 예의가 사람을 만든다는 사실을 옛날부터 알았던 것이지요.

의관을 가지런히 한다는 것은 고급스럽고 비싼 옷을 입는다는 말이 아니라 옷을 상황에 맞게 그리고 바르게 차려 입는다는 뜻입니다. 이는 모든 신분에 해당하는 것이었지요. 물론 상류층이 더 비싸고 고급스러운 옷을 입는 것은 당연했는데요, 그런 상류층과 같이 놀았던 기녀들 또한 옷을 잘 갖춰 입었습니다.

이런 모든 것이 신윤복의 그림에 공통으로 드러나는 요소이

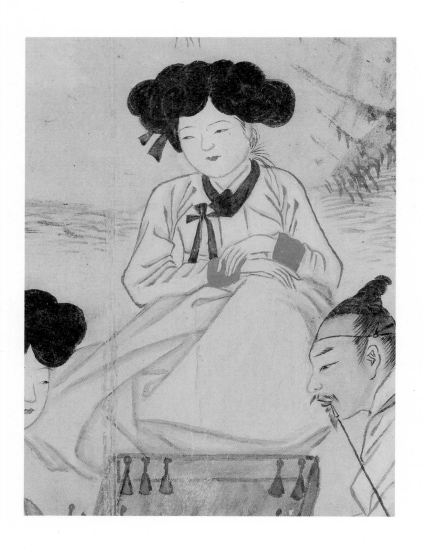

기도 합니다. 특히 쌍륙놀이 장면에서 더 잘 볼 수 있지요.

언덕 위 들판에 선비와 기녀가 돗자리 세 개를 겹쳐 깔고 쌍
륙판 앞에 마주 앉아 놀이에 빠져 있군요. 다른 선비와 기녀가
이를 구경하고 있습니다. 그런데 구경꾼 중 기녀는 앉아 있고
선비는 서 있네요. 모든 사람이 앉아 있으면 그림의 아래가 무
거워질 테니 한 사람은 세운 것입니다.

서 있는 선비는 복건 위에 갓을 겹쳐 쓴 데다가 중치막에 검
은 띠를 두르고 붉은 주머니까지 찼습니다. 그야말로 한양 멋쟁
이군요! 다소곳이 앉은 기녀 또한 조선 여인의 단아한 멋을 제
대로 갖췄네요. 가체를 풍성하게 얹은 머리, 자주색 고름과 푸
른 끝동을 단 옥색 저고리, 푸른 치마, 여기에 한쪽 무릎을 올
리고 두 손을 가지런히 모은 모습에서 '기품이란 이런 것이구
나' 하는 생각마저 듭니다.

놀이 장면을 그릴 땐 누가 이기고 지는지를 그려줘야 좋은
그림이라 할 수 있겠지요. 한눈에 봐도 선비가 지고 있는 것
을 알 수 있습니다. 아, 어떻게 알 수 있냐고요? 머리에 있어야

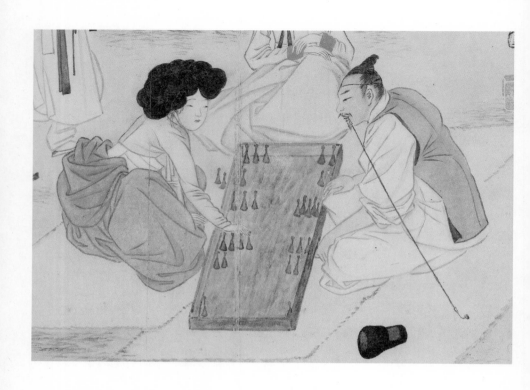

할 탕건이 굴러다니고 있군요. 놀이가 마음대로 안 되니 탕건
에 화풀이를 한 모양입니다. 팔뚝을 걷어붙인 것을 보니 흥분
해서 땀이 난 듯하고 담배를 문 것으로 보아 놀이가 잘 풀리지
않아 답답한 듯합니다. 상체가 앞으로 기울어진 모양새를 보
니 마음이 다급해진 것 같고 얼굴까지 붉게 달아올랐군요. 반
면 여인의 표정에는 승자의 여유가 흐르고 분홍 저고리 왼팔
로 바닥을 짚은 채 오른팔로 말을 옮기는 자세가 우아하기까
지 합니다. 선비는 패배를 인정하지 않을 수 없겠네요.

　좋은 날 마음 맞는 친구와 들판에서 벌이는 한판 승부가 무
료한 일상에 청량제가 되어주는 것은 예나 지금이나 마찬가지
입니다.

시냇가의 아름다운 이야기

溪邊佳話
계변가화

종이바탕, 28.2×35.6cm

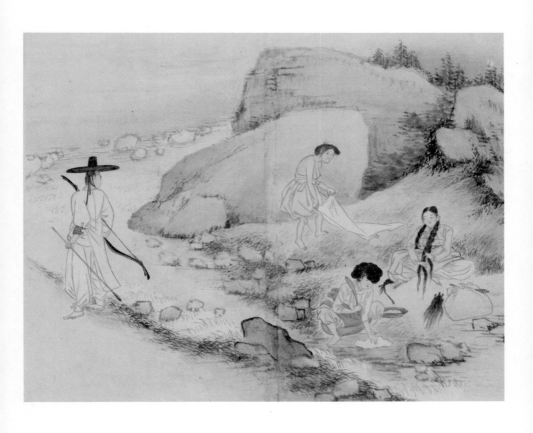

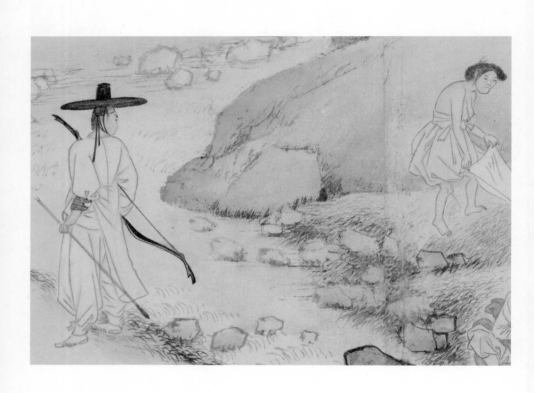

세 여인이 냇가에서 빨래를 하고 있습니다. 얼굴만 보더라도 나이대가 서로 다른 것을 알 수 있지요.

맨 위에 웃통을 벗고 빨랫감을 털고 있는, 등이 굽은 여인은 얼굴에 주름이 진 것으로 보아 어머니 같네요. 그런데 인상을 쓰고 있는 것으로 보아 못마땅한 기색이 역력합니다. 그 이유는 다음 등장인물에게서 찾을 수 있습니다.

오른쪽 아래에는 아리따운 아가씨가 양손으로 머리를 땋고 있습니다. 앞서 나온 여인의 딸인 듯한데 아직 시집을 안 간 것이 틀림없습니다. 얼굴에 홍조를 띤 것이 부끄러워하는 것 같네요.

맨 아래 쪼그리고 앉아 빨래에 방망이질을 하느라 여념이 없는 여인은 첫 번째 여인의 며느리로 보입니다. 결국 한 지붕 아래 사는 세 여인이 여름철 냇가에서 빨래도 하고 머리도 감는 장면이군요.

세 여인이 각자 맡은 일을 열심히 하고 있는 고즈넉한 냇가의 평온을 깨트리는 것은 홀연 등장한 선비입니다. 뒤태가 7등신에 육박하고 체격이 다부진 선비가 활과 화살을 양손에 들

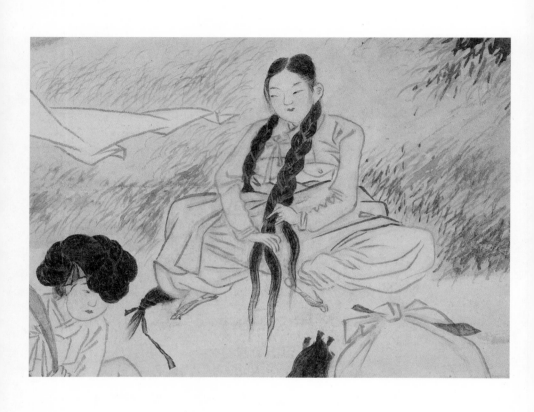

고 가던 중 고개를 돌려 냇가의 여인들을 바라봅니다. 그야말로 가슴 뛰는 순간이네요. 대낮에 갓을 쓰고 중치막을 입고 야외에 홀로 있는 것으로 미루어 무과 시험을 준비 중인 한량으로 보입니다. 아마도 활 쏘기를 연습하러 가던 중에 세 여인을 보고는 쉬이 발걸음이 떨어지지 않는가 봅니다.

자, 그럼 선비의 시선을 따라가 볼까요? 당연히 가운데 머리를 땋고 있는 젊은 처녀에게 닿아 있군요. 그런데 이 처자도 손으로는 머리를 땋고 있지만 시선만큼은 은근슬쩍 선비를 곁눈질하고 있습니다. 어째서 홍조를 띠고 있었는지 밝혀졌군요! 준수한 선비가 자신을 보고 있는데 꽃다운 아가씨로서는 마음이 동할 수밖에 없겠지요. 아니면 가슴을 드러낸 모습이 부끄러워 그런 것일 수도 있고요.

아무튼 냇가에서 이루어진 이 선남선녀의 만남보다 아름다운 것이 또 있을까요?

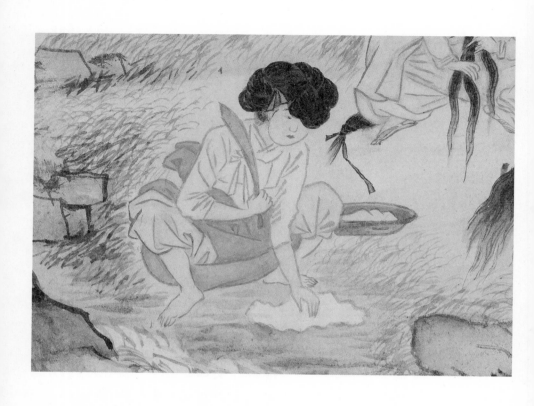

그러고 보니 어머니의 표정이 왜 그리 못마땅했는지도 이제
야 이해가 됩니다. 대낮에 다 큰 딸아이가 낯선 남자와 눈길을
주고받고 있으니 어미 입장에선 속이 타들어 가겠지요.

며느리가 방망이질에 한창인 것은 이미 한 남자의 아내가
되어 있으니 청춘의 설렘은 옛일이라고 여기기 때문일까요?

젊은 선비 하나와 세 여인이 냇가에서 우연히 마주쳤을 때
생기는 감정의 기류를 신윤복은 섬세한 관찰력과 심리묘사로
그림 한 폭에 담아냈습니다.

이제는 냇가에서 이런 아름다운 광경을 더 이상 볼 수 없게
됐다는 사실이 아쉬운 건 저뿐인가요? 더 이상 냇가에서 멱을
감지도, 빨래를 하지도 않으니 이처럼 가슴 뛰는 청춘의 그윽
한 눈빛은 어디에 가야 만날 수 있을까요?

술집에서 술잔을 들다

酒肆擧盃

주사거배

종이바탕, 28.2×35.6cm

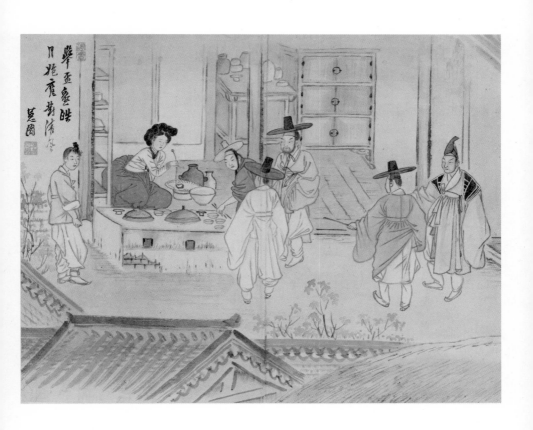

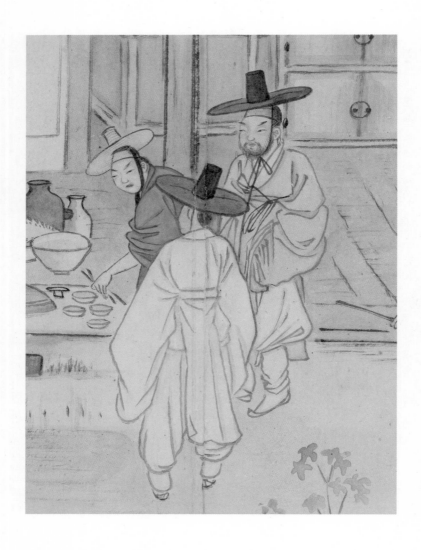

주막 기와 담장 너머 마당에 핀 진달래가 곱디곱습니다. 도포, 중치막, 덜렁, 등거리 등 다양한 복장의 다섯 선비가 기세도 당당하게 모여 있네요. 이들은 주막 마당에 서서 무얼 하고 있는 걸까요? 주모가 국자로 술을 뜨고 있는 걸로 보아 술을 마시고 있는 것이겠지요. 그렇다면 왜 서서 마시고 있는 걸까요? 복장으로 미루어 무예청 별감과 병조 나장 등인 듯한데 밤도 아니고 대낮에 주막에 있는 것을 보아하니 순찰을 돌다가 목이 말라 주막에 들른 것 같습니다. 아직 순찰을 다 돌지 못했으니 엉덩이를 붙이고 앉을 틈도 없이 후딱 한잔하려는 것이겠지요. 그러니 이렇게 선술집에서 앉지도 못하고 마시는 겁니다.

앞서 복장 이야기가 나왔으니 다시 살펴볼까요? 노랑 초립에 붉은 덜렁을 입은 이가 별감, 가장 오른쪽에 깔때기를 쓰고 까치 등거리를 입은 이가 나장입니다. 당시 술집을 주름잡던 이들이지요. 나머지 세 명은 푸른 도포와 하얀 중치막을 차려입었습니다. 별감은 허리를 굽혀 젓가락으로 안주를 집고 있네요. 술자리에 안주가 빠지지 않는 것은 한국인의 전통인 모양입니다. 안주를 곁들인다는 말은 먹을거리가 풍부했다는 말

도 되는데 이는 유목문화와 달리 농경문화에서 쉽게 찾아볼 수 있는 현상입니다.

옥색 저고리에 푸른 치마를 차려 입은 주모가 거동 또한 나긋한 것으로 보아 싸구려 주막은 아닌 듯합니다. 집안 가구나 살림살이도 제대로 갖췄네요. 주모 왼쪽 선반에는 그릇들이 가지런히 놓여 있고 그림 가운데 뒤주 위에는 백자 그릇들이 옹기종기 있는 것으로 보아 틀림없이 그럴 것입니다. 뒤주 옆의 정갈한 삼단 장이 대청마루나 기둥 목재와 잘 어울립니다. 식기와 가구, 집의 조화에 선비들의 고급스러운 한복까지 더해지니 의식주가 혼연일체를 이루어 참으로 아름답습니다.

그런데 이 주막은 구조상 특이한 부분이 있습니다. 바로 부뚜막이 대청마루와 이어져 있다는 것이지요. 즉, 부엌이 따로 있는 것이 아니라 대청마루 한쪽이 곧 부엌이 된 겁니다. 요즘 말로 하자면 '오픈키친open kitchen'인 셈이지요. 그러니 주모 혼자서 음식을 하고 술상과 밥상까지 내는 것도 어렵지 않겠네요. 부뚜막에는 솥이 두 개 걸려 있는데 주모가 국자로 뜨고 있는 술은 솥에서 중탕한 청주가 아닐까 합니다. 국자 앞에 높인 커다란 백자 대접은 아무래도 중탕 그릇인 것 같은데 술이

가득 담겨 있네요.

주모의 푸른 치마와 별감의 붉은 덜렁이 강렬한 색감 대조
를 이루는데 이는 신윤복의 작품에 자주 등장하는 요소입니
다. 단청丹靑 두 색상만으로도 부족함이 없는데 별감 주변 인
물들의 옷도 흰색부터 농담을 달리한 푸른색까지 다양하네요.
신윤복은 색에 관한 한 절대감각을 타고났음이 틀림없습니다.

그림 맨 왼쪽에는 상투를 틀고 분홍 저고리에 하얀 바지를
입은 사내가 팔뚝을 걷어붙이고 선비 일행을 쳐다보고 있네
요. 행색으로 보아 술집에서 잔심부름을 하는 청년일 겁니다.
옷차림부터 선비들과 비교가 되지요? 분홍 저고리가 담벼락
의 진달래와 잘 어울립니다.

이 그림에서 분위기를 더욱 고조시키는 것이 바로 진달래
입니다. 저 진달래 꽃잎으로 부친 진달래 화전花煎이 선비들의
술안주가 아닐까요? 진달래 만발한 봄날 낮술 한잔이면 근무
의 고단함도 어느 정도 풀릴 것 같네요. 여기에 시까지 한 수
읊는다면 금상첨화겠지요? 그래서 화가는 그림 왼쪽 상단에
다음과 같은 글을 썼을 겁니다.

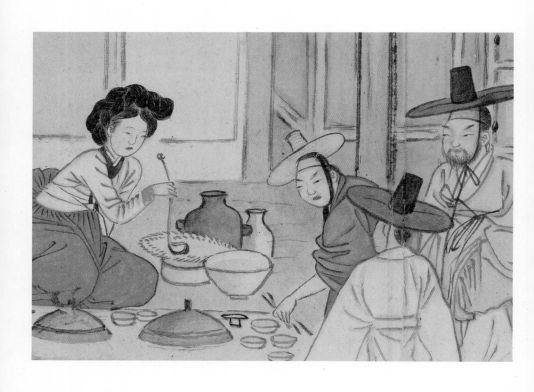

擧盃邀皓月　抱甕對淸風

(거배요호월 포옹대청풍)

"술잔을 들어 밝은 달을 맞이하고,

술 항아리 끌어안고 맑은 바람 대한다"

　　그런데 주모의 시선을 가만 보니 수염이 무성한 남성한테
가 있네요. 눈길을 받은 선비도 곁눈질로 주모를 쳐다보고 있
군요. 이런! 주모와 선비가 눈이 맞은 걸까요? 그런데 자세히
보면 남자인 선비는 부끄러운 듯한 표정인데 주모는 골이 난
듯하네요. 아하! 이제야 상황이 이해가 됩니다. 저 선비는 주
모를 마음에 두고 있지만 주모는 어림없다는 반응입니다. 하
기야 주모는 뭇 남성들의 이런 시선을 얼마나 많이 받아 보았
을까요? 이럴 때 가장 좋은 방법은 쌀쌀맞은 눈길임을 오랜
경험으로 터득한 모양입니다.

　　자칫 놓치기 쉬운 이런 드라마를 두 사람의 눈빛에 은근히
담아 내다니, 역시 신윤복은 심리묘사의 대가 가운데 대가라
할 수 있습니다.

기생집에서 세월 보내기

青樓消日

청 루 소 일

종이바탕, 28.2×35.6cm

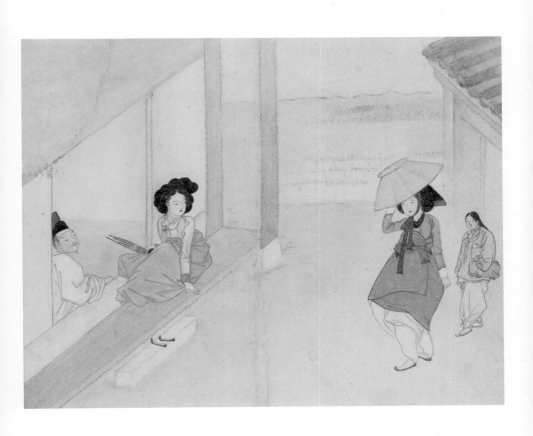

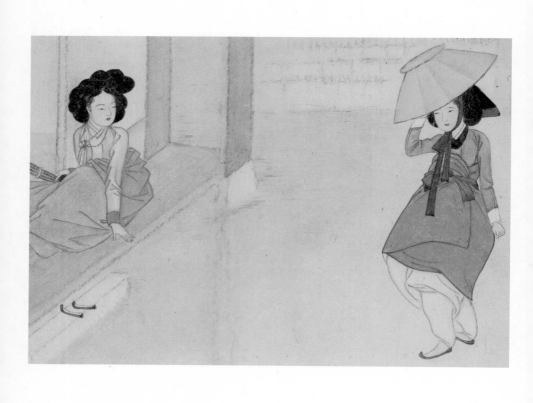

신윤복 화첩 30폭 가운데 총 4폭의 배경이 기방인데 그중 시간대가 밤인 것은 1폭뿐입니다. 그러니까 선비들이 대낮부터 기방에 출입했다는 이야기지요. 이를 어떻게 보아야 할까요?

신윤복이 살았던 정조 임금 시기는 조선후기 문화가 절정에 달했습니다. 그러나 꽃은 만개하면 시드는 법. 문화의 절정기란 쇠락을 앞두고 있다는 뜻이기도 합니다. 일부 선비는 풍요로운 사회 분위기 속에서 사치와 향락에 젖어 글공부를 게을리하고 온종일 기방에서 보냈다고 합니다. 어쩌면 신윤복은 이런 사회 분위기를 그림으로 고발하려 한 것인지도 모릅니다.

가만 생각해보면 신윤복은 당시 한양에서 내로라하는 상류층에게 화첩을 그려주었을 것입니다. 그런데 귀족들의 풍류를 멋들어지게 묘사함과 동시에 은근한 풍자까지 넣었다는 사실이 중요합니다. 그러니까 이 화첩에는 문화 절정기 때의 밝은 면과 어두운 면이 함께 담긴 셈이지요. 한밤에 기방 앞에서는 술 취한 선비들이 시비가 붙고 대낮에는 선비들이 기방을 자기집 안방처럼 차지하고 있으니 이는 어두운 면이겠지요. 하지만 신윤복은 이런 그늘마저 세련되고 우아하게 담아냈지요. 그림 〈청루소일〉 또한 그러합니다.

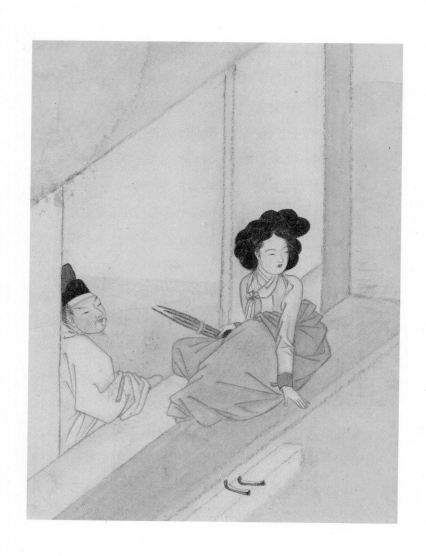

우선 두 기녀가 서로에게 뿜어내는 강렬한 눈빛을 보십시오. 한 명은 앉아 있고 한 명은 걸어 들어오고 있는 것부터 동정動靜의 대비를 이룹니다. 각 여인 곁에는 남성이 하나씩 있어 전체 구성은 균형이 잡혔네요.

왼쪽 기방에서는 선비가 탕건만 쓴 채 문지방에 기대 기녀의 생황 연주를 듣고 있었던 모양입니다. 그러다가 외출에서 돌아오는 기녀를 보고는 당황했는지 얼굴이 붉어졌네요. 생황을 연주하던 기녀는 마당에 들어서는 기녀를 날카로운 눈으로 쏘아보고 있고요. 이들은 기녀의 귀가가 신경 쓰이는 모양입니다.

오른쪽 기녀는 자주색 깃과 흰 끝동을 단 옥색 저고리에 짙푸른 치마를 입었네요. 치마는 왼쪽으로 돌려 짙은 옥색 끈으로 묶었고 머리에는 테가 넓은 가리마를 썼는데 가리마끈 또한 치마끈처럼 넓고 길어 맵시가 이만저만이 아닙니다. 이것만 봐도 '한복은 끈치레'라는 말이 이해가 됩니다. 저고리 깃과 같은 자주색 신은 가늘고 날렵한 선이네요. 오른손으로 가리마를 만지는 모양새가 뭔가를 겸연쩍어 하는 것 같지요? 표정

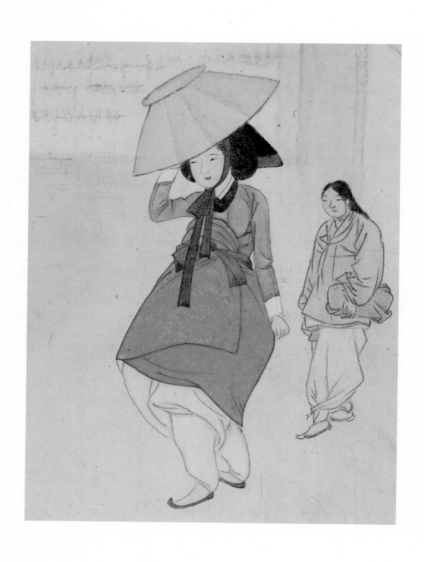

을 보니 홍조와 더불어 불편한 기색도 비칩니다. 어쩌면 두 기녀와 선비는 삼각관계일지도 모르겠습니다.

세 사람의 표정과 눈빛만으로도 미묘한 긴장감이 기방 마당에 가득하네요. 외모나 세련된 옷차림으로 보아 두 기녀는 당대를 주름잡았던 '라이벌'이 아니었을까요?

어쩌면 이들이 내비치는 시기와 질투심이 인류가 발전해온 원동력은 아닐까 합니다. 시기와 질투심은 좋은 방향으로 흘러가면 선한 경쟁으로 바뀐다는 것은 인류역사가 증명하고 있으니까요.

달밤에 몰래 만나다

月夜密會
월야밀회

종이바탕, 28.2×35.6cm

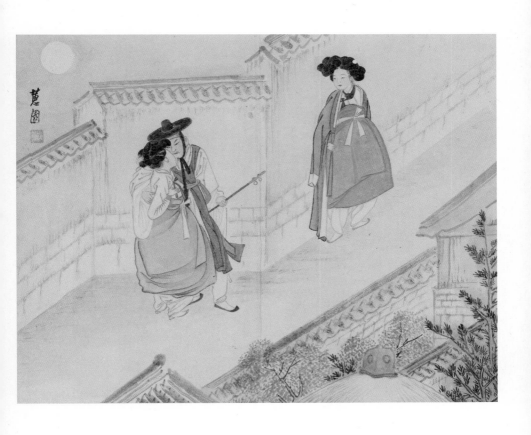

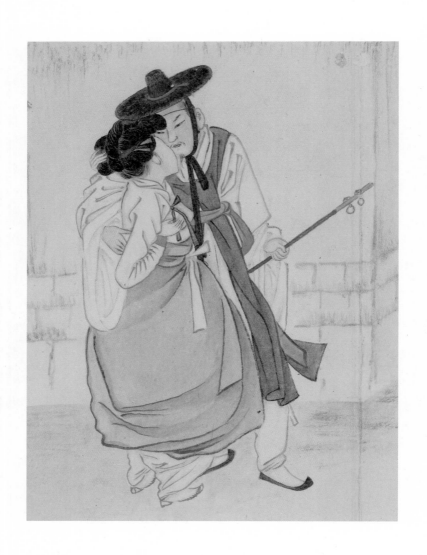

보름달 뜬 밤, 담벼락에서 연인이 만났습니다. 조선시대는 남녀가 유별해 남의 눈이 버젓한 대낮에는 만나기가 쉽지 않았을 겁니다. 그러니 이렇게 늦은 밤 담벼락에서 잠깐 만나는 것이 조선시대 연인들의 데이트였지요.

남자의 차림을 보니 군교가 확실합니다. 전립과 군복, 방망이를 보아 틀림없지요. 남자의 이글거리는 눈빛을 보세요. 천하의 신윤복이 여인을 뒷모습으로만 보여준 것은 남성의 눈빛만으로도 이 연인의 감정을 표현하기에 충분했기 때문입니다. 남성의 억센 팔뚝에 폭 안긴 여인의 눈빛 또한 타오르고 있을 거라는 건 확인하지 않아도 알 수 있지요. 다 보여주는 대신 감상자로 하여금 상상할 여지를 남겨둔다는 의미에서도 좋은 그림입니다. 저들은 아마도 시간이 이대로 멈추기를 바라지 않았을까요?

그렇다면 연인의 뜨거운 사랑을 지켜보는 오른쪽 여인의 정체는 과연 무엇일까요? 여기에 대해서는 다양한 추측이 있는데 그중 하나는 이렇습니다. 그림 속 군교는 유부남이고 저 여

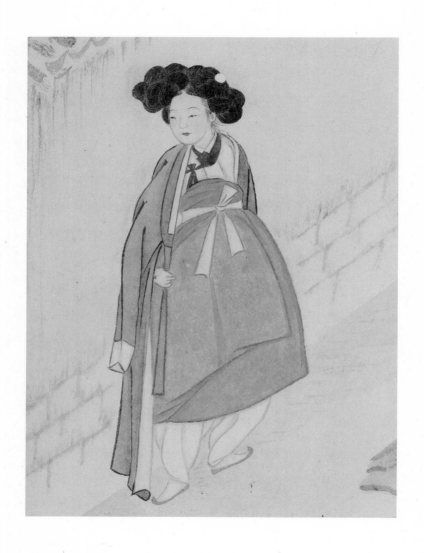

인은 군교의 부인이며 미행 끝에 남편이 바람피우는 현장을 목격했다는 것이지요.

하지만 여인의 얼굴에 드러난 홍조로 미루어 그건 아닌 듯합니다. 그렇다면 답이 나왔네요. 여인은 저 남녀를 맺어준 중매인입니다. 자신이 맺어준 연인이 뜨겁게 포옹하자 꺾인 담벼락 뒤로 한 걸음 물러나 자리를 만들어준 것이지요. 영화 〈킹스맨〉에 나오면서 유명해진 "예의가 사람을 만든다Manners maketh man"라는 말이 생각나는 장면입니다.

하지만 자리는 비켜줬어도 눈빛만큼은 연인들에게서 떼지 않고 있군요. 장옷 끈을 꽉 잡은 여인의 오른손을 보세요. 훔쳐보는 여인의 애틋한 눈빛과 모습에서도 저 연인의 애정이 느껴지지 않나요?

보름달이 담장 위에서 이 모두를 조용히 지켜보고 있네요. 그런데 이를 지켜보는 이가 더 있습니다. 바로 벽돌담 너머의 화가와 감상자입니다. 어찌 보면 화가와 감상자는 모두 훔쳐보기를 하고 있는 셈이지요. 이 그림이 흥미진진한 이유도 남의 은밀한 만남을 훔쳐보고 있기 때문이 아닐까요?

그런데 이 그림에서는 신윤복의 놀라운 구성력이 드러나는

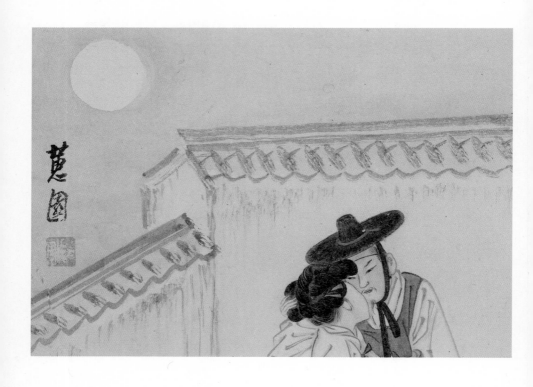

점이 하나 더 있습니다. 그림이 반으로 접히는 부분에서 담벼락을 꺾어 놓았다는 것이지요. 역시 명성은 어디 가지 않는가 봅니다.

그림을 보고 있노라니 어두운 밤 가로등 불빛 아래서 사랑을 속삭이는 오늘날 연인들의 모습이 떠오릅니다. 100년 후에도 연인들은 발길이 뜸한 곳에서 빛을 찾아 사랑을 주고받겠지요.

달빛 아래 정 깊은 사람들

月下情人

월하정인

종이바탕, 28.2×35.6cm

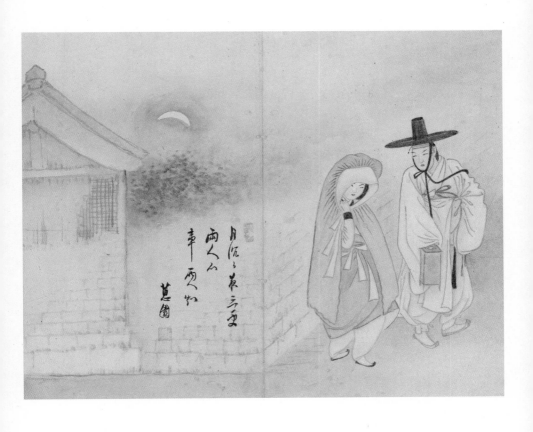

月沈々夜三更
兩人心
事兩人知

蕙園

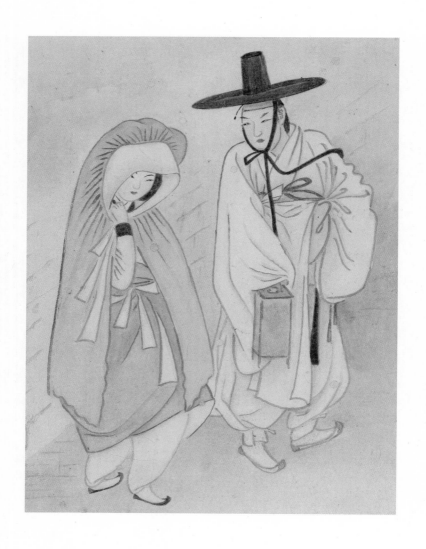

지금 막 선남선녀가 담벼락 모퉁이를 돌았습니다. 선비는 오른손에 호롱불을 들고 왼손은 허리춤에 올린 채 그윽한 눈길로 여인을 바라봅니다. 이별을 앞두고 한 번이라도 더 연인을 보려는 선비의 애틋한 마음에 보는 이도 마음이 아프네요. 그런 선비의 마음을 아는지 모르는지, 여인은 장옷으로 얼굴을 가리고 있습니다. 아마도 님의 얼굴을 바로 쳐다보기가 부끄러워 그런 게 아닐까요?

비록 얼굴 일부를 가렸지만 그럼에도 이 여인은 신윤복의 그림에 등장하는 최고의 미인이라 할 만합니다. 초승달 같은 눈썹, 호수 같은 눈망울, 오똑한 콧날, 앵두 같은 입술, 계란 같은 얼굴형. 그야말로 조선 미인의 전형입니다. 여기에 체형은 아담하고 옷차림은 정갈합니다. 저고리 깃과 끝동은 고운 자줏빛이고 비단신도 자주색으로 맞췄네요. 장옷은 치마와 색상을 맞추어 화려하지는 않지만 푸른색과 자주색의 조화가 아름다운 옷차림이 됐습니다.

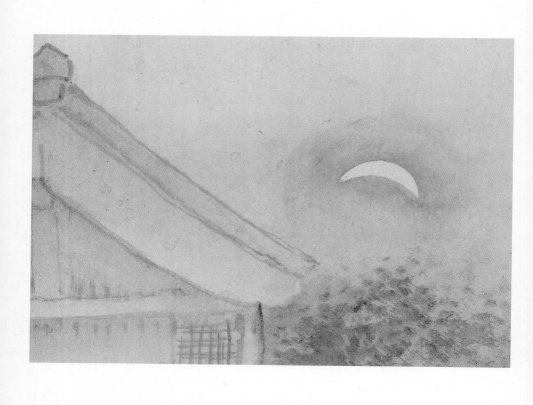

여인의 짝인 선비 또한 손꼽히는 귀공자임에 틀림없습니다. 키도 훤칠한 데다가 이목구비가 뚜렷해 오늘날이라면 꽃미남 소리깨나 들었겠네요. 하얀 중치막에 푸른 띠, 여기에 색상을 맞춘 푸른 신. 그러나 이 선비의 의복에서 압권은 진자주색 갓끈입니다. 조선시대 선비들은 다양한 갓끈으로 멋을 부렸습니다. 역시 한복의 아름다움은 끈치레에 있기 때문이지요. 흔한 검정 갓끈이 아니라 진자주색에 무릎 아래까지 치렁치렁 내려와 옷 맵시를 완성했습니다.

하늘에 낮게 걸린 조각달만이 연인을 지켜보고 있네요. 그런데 저 조각달이 문제입니다. 초승달도 아니고 그믐달도 아니네요. 초승달은 오른쪽 아래로 눕고 그믐달은 왼쪽 아래로 눕는데 저 달은 엎어져 있으니까요. 어느 천문학자가 이는 개기월식 때의 모습이라고 밝혔습니다.

그런데 저는 신윤복 나름의 연출이 아니었을까 생각합니다. 신윤복도 당연히 개기월식을 알고 있었겠지만 연출의 대가답게 의도가 있었을 거라고 봅니다. 여인의 눈썹을 초승달에 비유하는 것에 착안하여 진짜 여인의 눈썹처럼 엎어 놓은

月沉々夜三更
両人仏
車馬如
蕉園

게 아닐까요? 그렇게 본다면 이 그림 속에는 여인의 눈썹이 두 개가 있는 셈입니다. 하나는 여인의 얼굴에, 다른 하나는 밤하늘에.

'깊고 푸른 밤'이라는 말처럼 달 주변과 벽돌담 위를 푸른색으로 물들였네요. 덕분에 담장 위는 어둠에 잠겨 있습니다.

신윤복은 다른 그림과 달리 이 그림에서는 두 주인공을 한쪽으로 밀어두고 한가운데에 시구를 적는 대담함을 연출하였습니다. 담장 한쪽에는 연인이, 다른 한쪽에는 달과 시구가 자리를 잡아 균형을 이루었지요.

그럼 신윤복이 뭐라고 썼는지 살펴볼까요?

月沈沈 夜三更 兩人心事 兩人知
(월침침 야삼경 양인심사 양인지)
"달빛 침침한 밤 삼경에 두 사람의 마음은 두 사람만 안다"

이 시구 하나만으로도 신윤복은 최고 시인의 반열에 올라서기에 충분합니다. 두 사람의 마음을 누구나 알 수 있게 그려

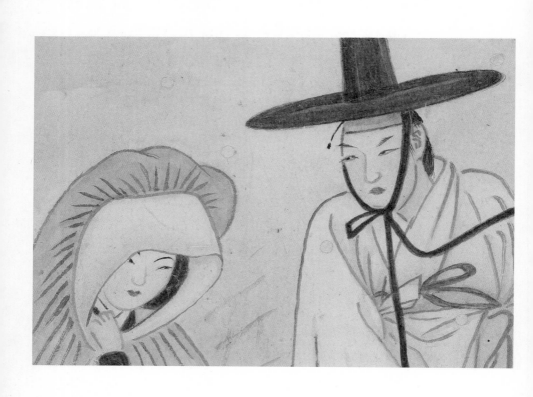

놓고는 '두 사람의 마음을 다른 사람들은 모를 것'이라고 능청을 떤 것입니다.

시 자체도 좋지만 글씨체도 빼어납니다. 그 자체로 하나의 그림과도 같은 역할을 하고 있지요. 그래서 이 그림에서 시가 빠진다면 무언가 아쉬울 겁니다.

신윤복의 《혜원전신첩惠園傳神帖》, 30장에 이르는 그 드라마의 첫째 주제는 '남녀의 사랑'이고 〈월하정인〉은 가히 그중 으뜸이라 하겠습니다.

美人圖

미
인

도

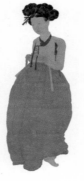

미단비탕, 114.0×45.5cm

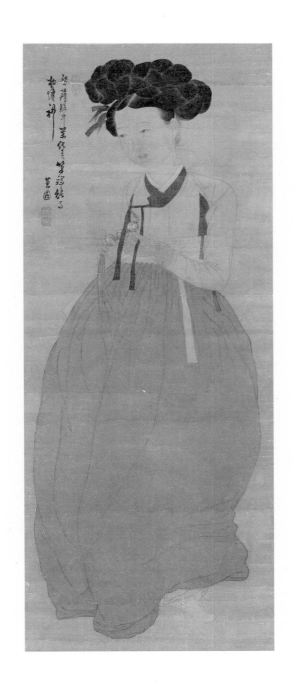

프랑스에 모나리자가 있다면 한국에는 미인도가 있습니다. 모나리자가 이탈리아 미인의 이데아idea라면 미인도는 조선 미인의 이데아입니다. 삼단 같은 머릿결, 초승달 같은 눈썹, 호수 같은 눈동자, 오똑한 콧날, 앵두 같은 입술, 계란형 얼굴, 가느다란 목덜미. 옛 어른들이 말하는 미인의 특징을 모두 갖추었으니까요.

그렇다면 신윤복이 그린 이 여인은 누구일까요? 아마도 신윤복과 정을 나누었던 여인이 아닐까요? 여인이 옷고름을 반쯤 푼 것을 보면 더더욱 그렇게 생각할 수밖에 없지요. 누군가의 부탁을 받고 그린 그림이라면 옷을 벗는 모습으로 그리기는 쉽지 않았을 테니까요. 더구나 하얀 치마끈 또한 반쯤 풀려 있는데요, 초상화는 상상으로 그릴 수 없기 때문에 저고리와 치마를 같이 벗고 있는 이 여인은 신윤복이 사랑했던 기녀가 확실해 보입니다.

이는 그림에 곁들인 제화시題畵詩만 보더라도 알 수 있지요.

絲縷朦中一羔咲丈

瞿筆錦纏了

神傳神

萬園

盤礴胸中萬化春　筆端能與物傳神

(반박흉중만화춘　필단능여물전신)

"화가의 가슴속에 만 가지 봄기운 일어나니

붓끝은 능히 만물의 초상화를 그려내 준다"

　누구에게 부탁받고 그린 것이 아니라 화가가 봄날에 흥이
올라 그렸다는 말입니다.

　신윤복이 남긴 초상화는 이 그림이 유일합니다. 그런데 바
로 이 작품이 조선시대 여인 초상화 중에는 단연 최고로 꼽히
니 신윤복의 그림 솜씨가 당대 제일이었음이 증명됩니다.

　신윤복의 이러한 그림 솜씨는 아버지 신한평申漢枰, 1735~1809으
로부터 물려받은 것으로 보입니다. 신한평은 영조와 정조의
초상화를 그린 일급 초상화가였습니다. 신한평이 그린 초상화
가운데 유일하게 남은 원교員嶠 이광사李匡師, 1705~1777의 초상
을 보면 신윤복의 솜씨가 어디서 왔는지 알 수 있지요. 그러니
신한평과 신윤복은 대를 이어 초상화에서 최고의 재능을 발휘
한 부자父子 화원이었습니다.

조선시대 초상화는 대부분 앉은 모습입니다. 이는 좌식坐式 생활이라는 이유 외에도 사대부들이 긴 시간 자세를 취하며 서 있는 것이 쉽지 않았기 때문이기도 합니다. 반면 기녀를 그린 초상화를 보면 대부분이 서 있습니다. 아무래도 여인의 자태는 앉아 있을 때보다 전신이 다 드러날 때 진면목이 드러나기 때문이겠지요. 더구나 기녀는 천민 신분이니 화원들이 긴 시간을 세워놓고 그려도 실례라고 여기지 않았을 테니까요.

사실 땅에 끌리는 긴 치마를 입고 서면 자연스레 버선발은 치마에 가려지기 마련입니다. 하지만 신윤복은 여인의 옷 맵시는 버선발 끝에서 완성된다는 중요한 사실을 알았습니다. 그러니 하얀 버선발이 나오도록 연출할 필요가 있었습니다.
여기서 재미있는 사실은 두 발을 다 보여주지 않는다는 점입니다. 아무리 버선발이 아름답다고 해도 다 보여주면 재미없기 때문이지요. 풍성한 열두 폭 쪽빛 비단치마 아래로 살포시 드러난 하얀 버선발이야말로 미인도의 비밀입니다. 이 중요한 사실을 오늘날 미인도 화가들이 놓치고 있지요. 두 발이 다 나오는 것도 한쪽도 안 나오는 것도 매력이 떨어진다는 사

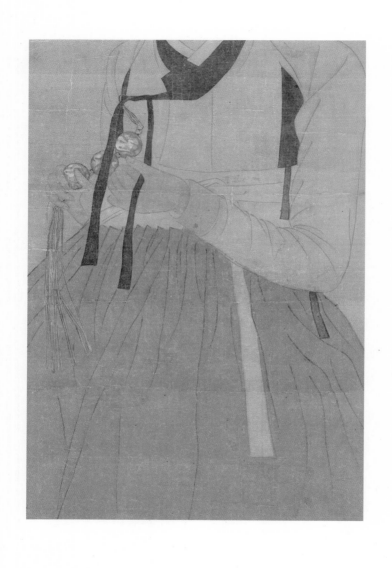

실을 말입니다.

　우리 옷의 아름다움은 끈치레에 있다고 합니다. 그런 의미에
서 신윤복의 〈미인도〉는 우리 옷의 아름다움을 가장 잘 보여주
는 그림입니다. 가체를 묶은 보라색 머리끈, 진자주색 옷고름,
마노 노리개에 달린 푸른 술, 옆구리에서 늘어진 주홍 허리띠,
치마 위로 흘러내린 하얀 치마끈 등 다채롭기 그지없지요.

　저고리와 치마는 완벽한 음양의 조화를 상징합니다. 저고
리는 가슴을 조이며 착 달라붙으니 양의 기운이요, 치마는 품
이 넓게 쫙 퍼지니 음의 기운이지요. 조일 곳은 조이고 풀 곳
은 풀어주는 우리 옷의 아름다움을 이보다 더 명확하게 보여
주는 그림이 있을까요? 그래서 이 그림이 이토록 사랑받는 것
이겠죠.

　귀신도 울고 갈 신윤복의 솜씨는 머리카락 표현에서 극에
달합니다. 수천 번의 붓질로 가늘고 고운 여인의 머릿결을 진
짜보다 더 진짜같이 그려낸 솜씨를 어느 누가 흉내나 낼 수 있
을까요? 게다가 얼굴보다 큰 가체를 가벼운 솜털처럼 보이게
만든 신윤복의 솜씨에 그만 말문이 막힙니다.

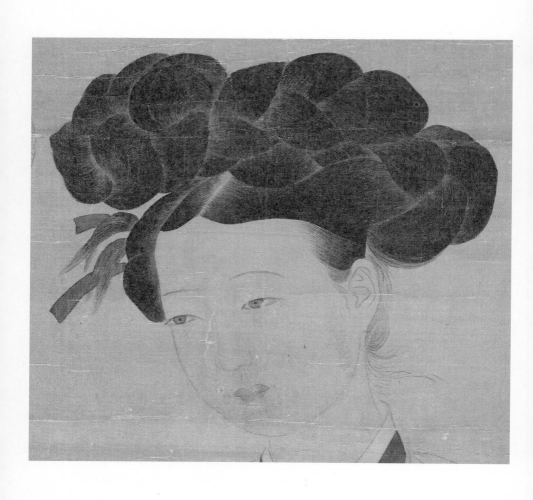

역시 인물의 정기精氣는 눈에 모인다고 합니다. 〈모나리자〉
든 〈미인도〉든 마찬가지지요. 그런데 모나리자는 웃고 있는 반
면 〈미인도〉의 여인은 그렇지 않습니다. 희로애락을 전혀 드러
내지 않은 저 여인은 대체 무슨 생각을 하고 있을까요? 어떤
감정인가가 눈동자에 맴돌긴 하지만 그게 어떤 것인지는 도대
체 모르겠습니다.

　　아! 어쩌면 신윤복이 그린 〈미인도〉의 참맛은 여기에 있는
게 아닐까요? 바로 알 듯 모를 듯한 여인의 마음속에…….

2

평민풍속화의 명인

긍재 김득신

 제 눈에는 연예인들이 떼로 나와 떠드는 수많은 TV프로그램이 모두 '가짜'로 보입니다. 가짜가 사람들의 마음을 움직일 리 없습니다.

 그렇다고 모든 프로그램이 가짜라는 것은 아닙니다. 〈극한직업〉에는 남이 알아주지 않아도 묵묵히 땀 흘려 일하는 '진짜' 노동이 있고, 〈한국인의 밥상〉에는 대도시의 삭막한 기운과는 다른, 따듯한 '진짜' 정이 있습니다.

 이 '진짜'의 주인공들은 모두 서민들로 노동은 보람되고 삶은 건강하다는 가르침을 줍니다. 또한 그들은 하나같이 표정이 밝습니다. 자신이 하는 일에 보람을 느끼기 때문이지요.

 그렇습니다. 사람은 자신의 일에 보람을 느껴야만 삶을 건강하게 살 수 있는 존재입니다. 다시 말해 자신의 일에 보람과 자부심을 갖지 못한다면 그 삶은 건강할 수가 없다는 것이지요.

이는 200년 전에도 마찬가지였습니다. 김득신이 남긴 서민풍속화는 조선시대의 〈극한직업〉이자 〈한국인의 밥상〉이었습니다. 신윤복의 그림이 상류사회 드라마라면 김득신의 그림은 서민 다큐멘터리인 셈이지요. 김득신의 다큐멘터리는 그 당시에는 사대부의 감상용이었지만 오늘날에는 서민들도 함께 감상하며 즐거워 합니다. AI시대의 도래로 사람들의 노동이 줄어들더라도 역시 몸을 움직이는 건실한 노동이 주는 즐거움은 사라지지 않습니다. 그렇기에 김득신의 서민풍속화는 AI시대에도 살아남을 것입니다.

　　그럼 지금부터 김득신이 그려낸 조선시대 서민들의 노동과 삶, 그 치열하고도 아름다운 다큐멘터리를 같이 감상해 보실까요?

목동이 낮잠을 자다

牧童午睡

목 동 오 수

종이바탕, 22.4×27.0cm, 간송미술관

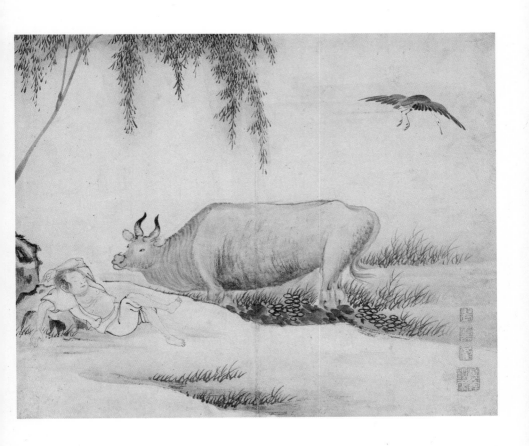

넓은 벌 동쪽 끝으로

옛 이야기 지줄대는 실개천이 휘돌아 나가고

얼룩백이 황소가

해설피 금빛 게으른 울음을 우는 곳

그곳이 차마 꿈엔들 잊힐리야

김득신의 〈목동오수〉를 볼 때마다 떠오르는 것은 정지용鄭
芝溶, 1902~1950의 시 〈향수〉의 첫 구절입니다. 〈향수〉가 고향에
대한 그리움을 언어로 읊은 것이라면 〈목동오수〉는 그림으로
옮긴 것이지요.

실개천에서 황소가 목욕을 하고 그 사이 목동은 잠시 눈을
붙입니다. 바위에 기대어 가슴을 풀어헤치고 잠이 든 아이. 무
슨 꿈을 꾸고 있을까요? 목욕하고 배불리 먹은 소 등에 타고
집으로 돌아가는 꿈을 꾸고 있지 않을까요?

어딘가를 물끄러미 쳐다보는 소의 얼굴은 표정이 소 같지가
않네요.

도화서 화원들은 털짐승을 그리는 데 능했습니다. 화원들에

게 최고의 그림은 초상화였는데 초상화에서 그리기 가장 어려운 부분이 바로 수염이었습니다. 그래서 수염을 그리는 데 능한 초상화가들이 털짐승도 잘 그렸던 것이지요.

조선 전기의 털짐승 그림들은 중국 그림이나 화보를 바탕으로 하여 생동감이 떨어지는 면이 있습니다. 그러다가 조선 후기에 들어 우리 주위에 사는 털짐승을 사생寫生: 실물, 경치 등을 있는 그대로 그리는 것하기 시작하면서 생동감이 생겨났을 뿐만 아니라 짐승들의 표정까지 담기 시작합니다. 오히려 실제보다도 더 생동감 넘치는 표정이 나오게 된 것이지요. 〈목동오수〉의 황소도 마찬가지입니다.

이번에는 아이를 볼까요? 넙데데한 얼굴과 더벅머리가 정겨운 목동은 주위에서 흔히 볼 수 있는 아이의 모습입니다. 바람에 휘날리는 버드나무 하며 날아가는 가마우지도 그렇지요.

본래 풍속화는 농공상인의 일상인 노동이 주된 소재였는데 정조 시대부터는 한 폭의 아름다운 인물화로 올라서게 됩니다. 이는 문화의 절정기답게 풍요롭고 여유로웠기 때문에 가능했지요. 그러니 노동에서 벗어나 편안한 얼굴로 낮잠을 자고 물가에서 여유를 부리며 자유롭게 하늘을 나는 새 등을 그

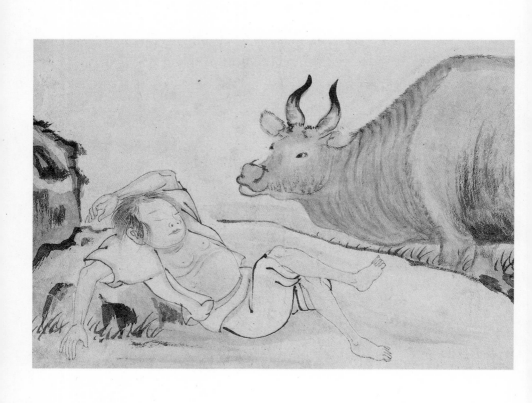

리게 된 것입니다. 그리고 이러한 요소들이 김득신 시절의 정신을 상징하게 됩니다.

물론 문화 절정기에도 서민들은 힘든 노동을 했습니다. 그러나 그 힘듦을 힘듦으로 여기지 않고 밝음과 웃음으로 승화시켰지요. 그게 바로 문화 절정기의 여유가 아닐까요?

이 그림은 화가의 밝음과 여유가 그대로 감상자에게 전달되기에 좋은 그림입니다.

강가에서 함께 마시다

江上會飮

강 상 회 음

종이바탕, 22.4×27.0cm, 간송미술관

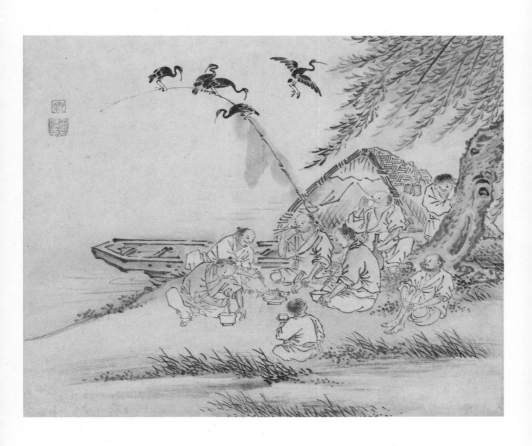

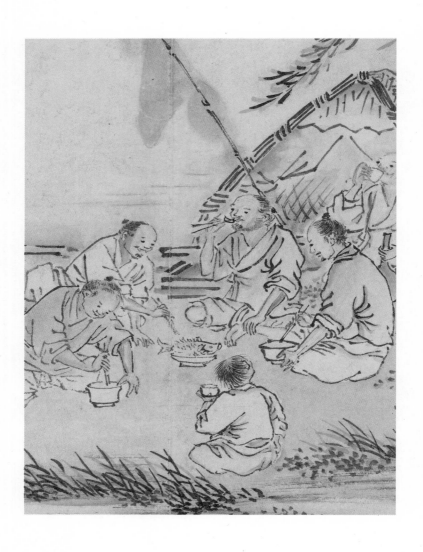

옛날에는 마음 맞는 동네 친구들과 날을 잡아 하루쯤 일을 쉬고 강가에서 물고기를 잡고 놀았습니다. 지금처럼 주말마다 쉬는 게 아니었기 때문에 쉬려면 날을 잡아야 했지요.

놀이문화가 발달하지 않았던 당시에는 사냥도 놀이의 하나였습니다. 들판과 산으로 쏘다니며 토끼나 멧돼지를 잡고 강에 배를 띄워 낚시를 하기도 했지요. 거룻배를 띄워 투망을 들고 낚싯대를 매고는 강바람을 맞으며 물고기를 낚았습니다.

김득신의 〈강상회음〉을 볼까요? 사람들이 먹기 좋게 익은 생선 한 마리를 가운데 두고 버드나무 아래 너른 땅에 둘러앉아 잔치를 벌이고 있네요. 대부분은 상투를 틀었고 수염이 자란 또래 남자들입니다. 뒤돌아 앉은 인물은 상투도 없고 더벅머리인 데다가 체구도 작은 걸 보면 아마도 형들 노는데 따라온 어린 동생 같기도 합니다. 어른들 노는데 당당히 한자리 차지한 용기가 가상하네요.

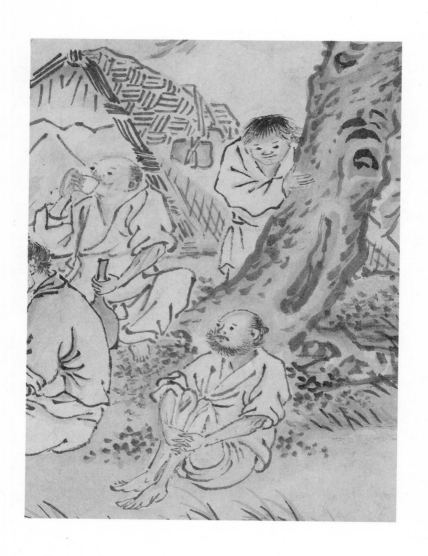

버드나무 뒤에 서서 몸을 반쯤 내민 아이는 분명 이 모임에 처음부터 참여한 것 같지는 않죠? 어른들 잔치에 끼고 싶은 동네 아이가 아닐까요? 그림의 구성으로 보자면 모두 앉아 있는데 이 아이가 서 있어서 단조롭지 않습니다. 어른들도 각기 자세와 젓가락의 위치가 다르네요. 누구는 술잔을 들어 술을 마시고 있고 한쪽에서는 무릎에 깍지를 끼고 친구들을 지켜보고 있습니다. 정말 똑같은 사람이 하나도 없지요. 그럼에도 복잡하거나 산만하지 않은 것은 역시 모두 즐겁기 때문일 겁니다.

김득신은 옷 색에서도 조화를 꾀했습니다. 가운데 남자는 푸른 저고리, 양쪽으로는 황토빛 저고리고 나머지는 하얀 저고리로 변화가 있으면서도 잘 어우러지지요.

물가의 거룻배는 제법 커서 이들이 모두 타기에도 무리가 없어 보입니다. 기다란 낚싯대에는 검은 가마우지 떼가 몰려 앉았네요. 생선 굽는 냄새에 뭔가 얻어먹을 게 없나 기웃대는 게 분명합니다. 새들 역시 모두 앉아 있으면 재미없으니 한 마리는 날아오르고 있군요.

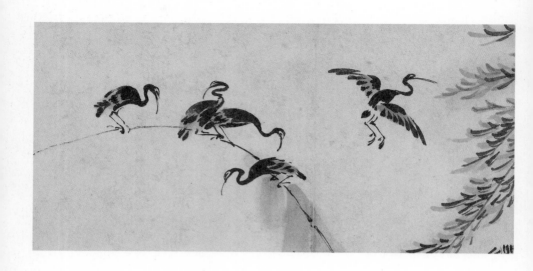

옛사람들은 동식물과 함께하며 어울려 사는 것을 좋아했습니다. 그것이 순리이고 천리였지요. 이렇게 하루 즐겁게 보내고 나면 기운을 내 내일부터 다시 농사일에 힘쓸 수 있을 겁니다.

오늘날도 주말을 이용해 산에 올라 전망 좋은 널찍한 바위에 돗자리 펴고 삼삼오오 모여 앉아 각자 싸온 음식을 나눠 먹으며 웃음꽃을 피우다 보면 한 주간 쌓인 고단함이 많이 씻겨나가지요. 말재주 좋은 친구의 이야기에 옳거니 하고 맞장구를 치다 보면 이게 삶의 즐거움이구나 하는 생각이 듭니다.

한여름의 짚신 삼기

盛夏織屨
성 하 직 구

종이바탕, 22.4×27.0cm, 간송미술관

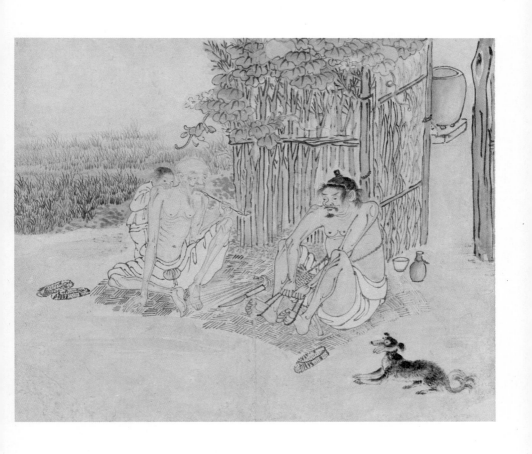

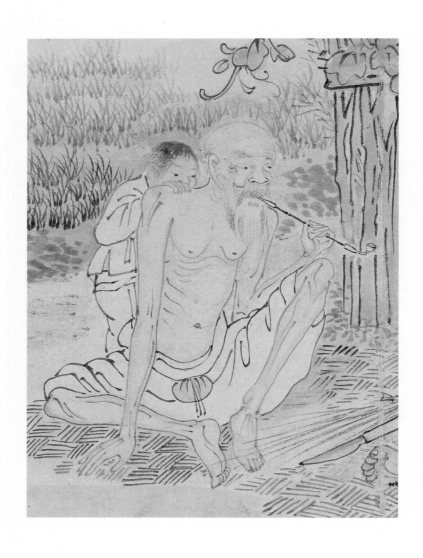

여름 무더위가 찾아오면 선비들이야 잠시 손에서 책을 놓을 수 있었지만 서민들은 잠시도 일을 쉴 수가 없었습니다.

김득신의 〈성하직구〉를 볼까요? 뜨거운 여름 오후, 논일이나 밭일을 하기는 힘들다 보니 3대가 바자울 그늘에 삿자리를 깔고 앉았네요.

머리카락이 거의 다 빠지고 희끗한 수염만 남은 데다가 팔다리가 앙상한 할아버지는 곰방대를 입에 물고 있군요. 중년인 아들이 짚신 짜는 모습을 지켜보고 있네요. 할아버지 등에는 어린 손자가 착 달라붙어 아버지가 짚신 삼는 걸 눈만 빼꼼 내밀어 보고 있습니다. 아버지가 짚신 삼는 것을 방해하지 않으려고 물러난 걸까요? 그러면서도 시선을 떼지 않는 건 짚신 삼는 모습이 신기해서인 듯도 하고 언젠가는 자신이 직접 하려고 유심히 봐 두는 것인 듯도 합니다.

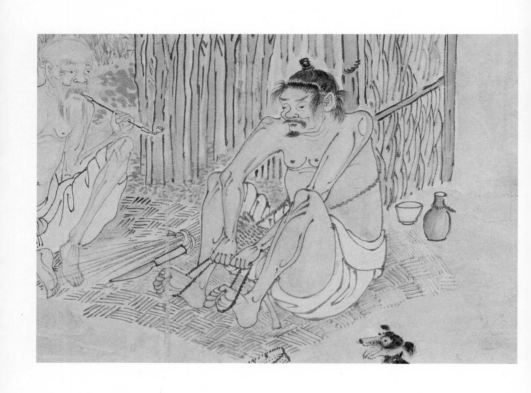

아버지는 할아버지와 달리 팔다리도 튼실하고 혈색도 불그스름하네요. 머리숱도 많아 상투가 잘 틀어져 있고요. 그런데 표정에는 언짢은 기색이 있군요. 왜일까요? 아버지의 훈수가 늙은이 잔소리로 들려서일까요? 아니면 늦여름 더위에 지친 걸까요? 어쨌든 삿자리 옆에 짚신이 한쪽만 있는 것으로 보아 지금 짜고 있는 게 나머지 한쪽이겠네요.

바자울에는 큼직한 박이 두 개나 열렸고 반쯤 열린 사립문 안에는 커다란 물독도 보입니다. 집 바로 앞에 논이 펼쳐진 것이 그야말로 문전옥답門前沃畓이군요.

오후 더위가 얼마나 찌는지 강아지도 한쪽에서 배를 땅에 붙이고 헐떡이고 있네요. 뛰어난 화가는 이렇듯 세부 연출에서도 빈틈을 보이지 않습니다.

아마도 세월이 흐르면 짚신 삼던 아버지는 담뱃대를 문 할아버지가 될 테고 할아버지 등에 붙은 저 아이는 아버지가 되어 짚신을 삼겠지요. 자기 아버지가 그렇게 했듯이 아이에게 가르치기도 하면서요. 농촌 풍경이 이렇게 되풀이되듯 삶은 늘 반복됩니다.

김득신이 오늘날 환생해 이런 농촌의 정경을 TV 프로그램으로 만든다면 〈6시 내 고향: 여름 농촌편〉 정도가 되지 않을까요?

그렇게만 된다면 한여름 농촌의 일상을 누구보다도 세심하고 정겨운 시선으로 바라본 프로그램이 되지 않을까 상상해봅니다.

가을걷이 타작

秋收打作

추 수 타 작

종이바탕, 32.0×36.0cm, 간송미술관

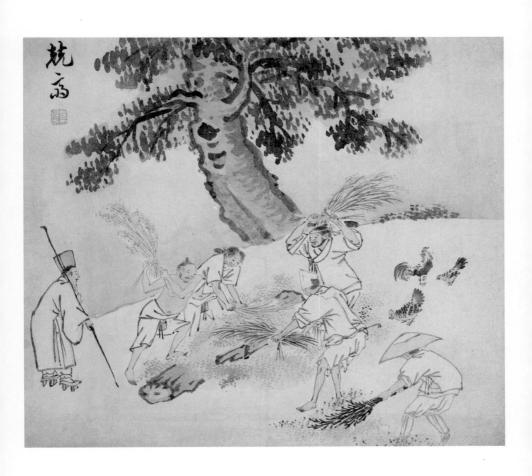

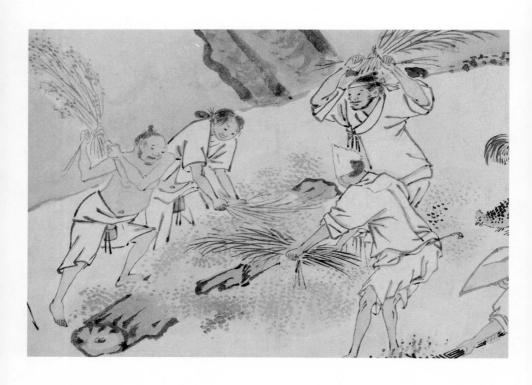

봄에 씨앗 뿌려 여름에 김 매고 가을에 거둬들여 겨울에 쉬는 농사일은 해마다 계절의 변화에 맞춰 반복됩니다. 농민들에게 가장 기쁜 계절은 한 해 노동의 결실을 거두는 가을이겠지요. 샐러리맨이 월급날이면 기쁜 것처럼 추수 날이면 농민들의 얼굴에는 기쁨이 가득하게 마련입니다.

〈추수타작〉은 그런 추수 날의 정경을 담아낸 그림입니다.

아름드리 느티나무 아래 언덕에서 가을걷이가 한창이네요. 사내 넷이 볏단 아래를 새끼줄로 묶어 통나무에 내려쳐 낟알을 털어내느라 열심이군요. 둘은 상투를 맸고 하나는 작은 고깔을 썼는데 그 틈에 댕기머리 총각이 하나 끼어 있습니다. 아마도 아버지와 삼촌의 일손을 거들러 나온 게 아닐까요? 일하는 데 걸리적거리지 않게 바지춤을 바싹 끌어올려 허리띠 바깥으로 넘겨 입은 사람들도 있네요. 정강이가 훤히 드러났습니다. 고깔 쓴 사내는 허리춤에 곰방대를 꽂았군요.

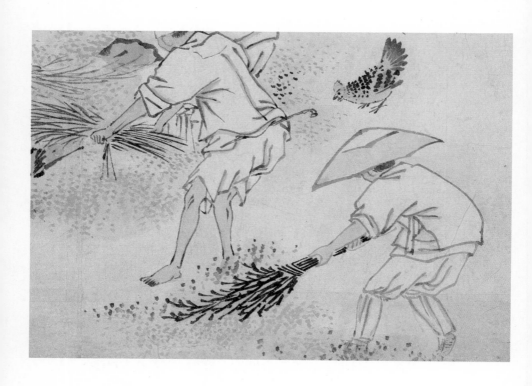

삿갓을 쓴 채 싸리비로 낟알을 쓸고 있는 사내는 바지 무릎 부분을 끈으로 묶었습니다. 이 역시 일하는 데 편하게 한 것이지요. 그냥 봐서는 맨발인지 짚신을 신은 건지 알기 힘든데 다른 사내들이 모두 맨발인 걸 보니 이 사내도 맨발일 겁니다.

한쪽에서는 어르신이 사방관을 쓰고 지팡이에 기댄 채 농민들이 일하는 것을 지켜보고 있습니다. 혼자 나막신을 신은 것은 낟알을 밟지 않기 위해서겠지요.

일하는 다섯 사내의 얼굴이 모두 드러나면 밋밋하겠지요? 그래서 세 명만 얼굴이 드러나 있습니다. 모두 건강한 기운이 얼굴에 감돌고 있군요. 추수하는 농심農心은 예나 지금이나 맑고 환할 수밖에 없겠지요.

오른쪽에는 낟알을 쪼는 암탉과 이를 지켜보는 수탉이 있고 심지어 어린 닭도 한 마리 있습니다. 덕분에 가을날 추수 장면이 더욱 정겹습니다.

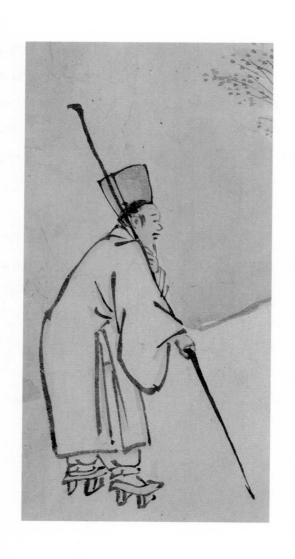

잎이 무성한 느티나무도 갈색으로 물이 들어가는 걸 보니 완연한 가을인가봅니다. 가을걷이는 나무 아래에서 벌어진 수많은 아름다운 옛날이야기 중 하나가 아닐까요?

언덕 뒤 여백을 옅은 푸른색으로 물들여 가을하늘의 푸른 기운까지 담아낸 김득신은 역시 대가라 부르기에 손색이 없습니다.

들고양이, 병아리를 훔치다

野猫盜雛

야묘도 추

종이바탕, 22.4×27.0cm, 간송미술관

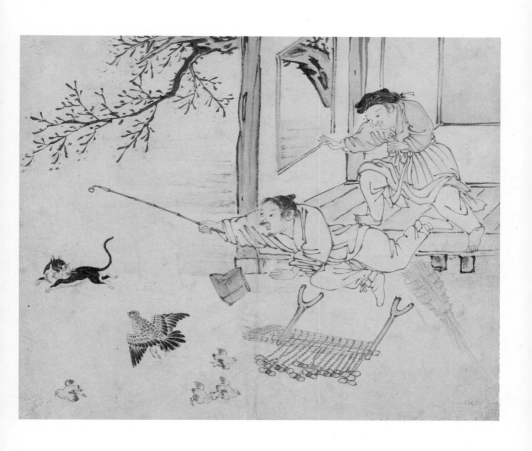

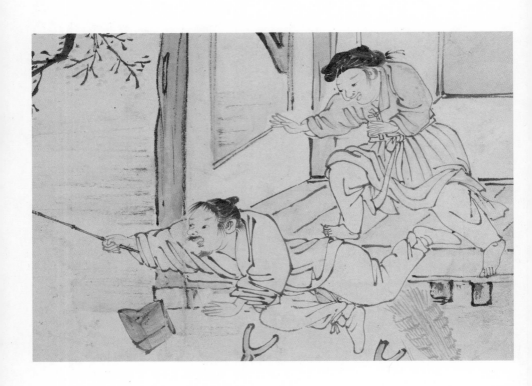

"에구머니!"

부부가 놀라서 외칩니다. 세상에나, 큰일났네요. 줄행랑치는 검은 고양이 입에는 아직 살아 있는 노란 병아리 한 마리가 물려 있습니다. 어미 닭은 새끼를 살리겠다고 날개를 활짝 편 채 고양이를 쫓아갑니다. 다른 병아리들은 혼이 날아가고 백이 흩어지듯 사방으로 달아납니다. 말 그대로 혼비백산魂飛魄散한 것이지요.

병아리 구출작전에 나선 남편은 버선발로 툇마루를 박차 오르며 긴 담뱃대를 힘껏 휘두르고 있네요. 곧 마당에 나뒹굴지 않을까 걱정됩니다. 남편은 방금 전까지 툇마루에서 돗자리를 짜고 있었는지 탕건과 자리틀, 왕골토매가 함께 굴러 떨어지고 있네요. 분명 정지된 그림인데 "우당탕!" 하는 소리가 들리는 듯합니다.

부인은 양손을 벌리고 남편 뒤에서 버선도 신지 않은 맨발로 툇마루를 박차고 뛰어내리네요. 얼마나 놀랐는지 입까지 헤 벌리고 있군요. 역시 여인의 마음이 더 여린가봅니다.

남편과 아내가 같이 공중부양에 들어갔는데 오늘날 아무리

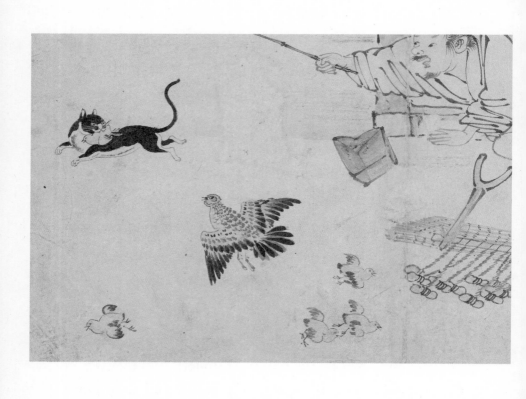

빠르게 카메라 셔터를 누른다 해도 이 장면은 찍을 수 없겠지요. 카메라를 꺼내기도 전에 이 드라마는 끝나 있을 테니까요. 이 장면을 실제로 연기하면 촬영이 가능할까요? 아마도 불가능할 것입니다. 아무리 영상기술이 발달해도 그림만이 할 수 있는 것이 있습니다. 그래서 사진기가 아무리 좋아져도 그림은 사라지지 않을 것이고 화가들은 사진으로 담을 수 없는 것들을 그려내야 합니다.

한편, 긴박한 부부와 달리 고개만 돌려 뒤를 쳐다보는 고양이의 눈빛에는 여유가 넘칩니다. 표정으로 "따라올 테면 따라와 봐!"라고 하는 듯하군요. 영어로 한다면 "Catch me if you can" 정도가 되겠지요?

사실 이 드라마는 슬픈 이야기입니다. 가난한 살림에 병아리 한 마리는 작은 재산이 아닐 테고 어미 닭 입장에서는 눈앞에서 새끼가 잡혀간 것이니까요. 하지만 그림을 보고 있노라면 웃음이 나옵니다. 이것이 바로 우리 가슴속에 오랜 세월 이어져온 낙천성, 즉 천성을 즐기는 성품이 아닌가 합니다. 슬픔을 웃음으로 바꾸는 한국인 특유의 밝은 기질이 화가의 붓끝

에서 종이 위로 옮겨진 것이지요. 그래서 그림을 보며 웃어넘기고 기운을 차릴 수 있습니다. 예나 지금이나 좋은 그림 한 장은 삶에 위안이 됩니다.

김득신은 〈야묘도추〉에서 색을 거의 쓰지 않고 먹선만으로 그림을 완성했는데, 그럼에도 오늘날의 어떤 컬러 사진보다도 더 생생합니다. 어쩌면 색을 쓰지 않았기에 수수한 시골의 분위기가 더욱 살아난 덕인지도 모르겠습니다.

아! 마당의 살구나무에 꽃망울이 움텄네요. 드라마에 정신이 팔려 꽃이 핀 줄도 몰랐습니다.

나른한 봄날 시골집 마당의 평온함을 깨뜨린 이 사건을 고요함 가운데 움직임, 정중동靜中動이라고 부르고 싶습니다.

소나무 아래에서 장기 두는 승려

松下棋僧
송하기승

종이바탕, 22.4×27.0cm, 간송미술관

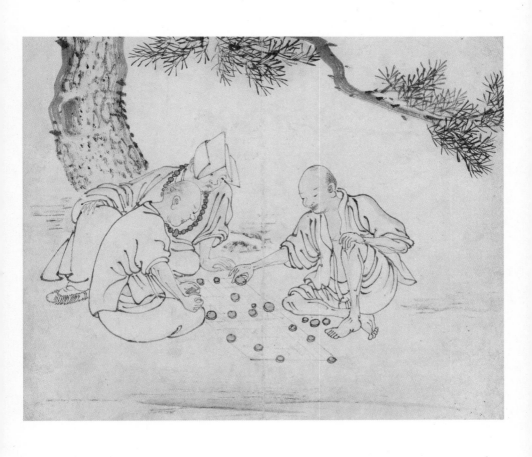

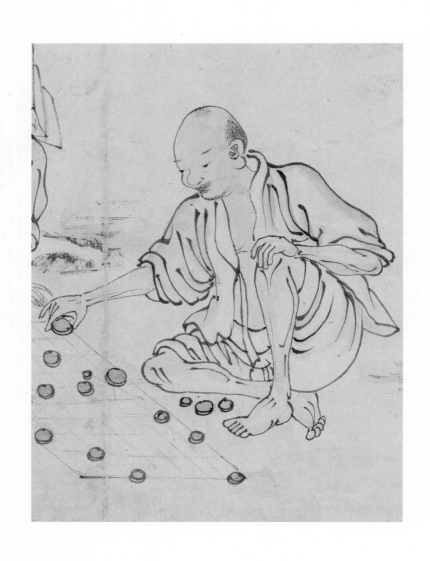

논어에는 이런 구절이 있습니다.

"배불리 먹고 하루 종일 마음 쓰는 데가 없으면 딱한 일이다. 바둑과 장기가 있지 아니한가. 그것이라도 하는 편이 오히려 현명하다."

물론 공자가 이 말을 한 대상은 글공부하는 선비들입니다. 멍하니 있을 바에는 바둑이나 장기라도 두라는 말씀이지요. 실제로 선비들이 바둑이나 장기를 많이 두었는데 그 모습을 담은 그림을 현이도賢已圖라고 합니다.

김득신은 현이도의 대상을 스님들로 넓혀 그리기도 했습니다. 스님들이야 배불리 먹지도 않고 마음은 항상 화두에 있기 때문에 마음 쓰는 데가 없지 않습니다. 그렇다고 온종일 참선에 들거나 염불만 할 수는 없는 노릇이지요. 스님들도 더위가 극심할 때에는 선방에서 나와 소나무 아래에 앉았습니다. 무더운 여름날에는 소나무 그늘 아래 앉아 솔바람을 맞는 것도 수행의 하나일지도 모르지요.

김득신의 〈송하기승〉은 소나무 아래 앉아 장기를 두는 스님의 모습을 그린 그림입니다. 장기판을 들고 나간 게 아니라 바닥에 선을 그어 임시로 장기판을 그렸군요. 장기말은 돌멩이

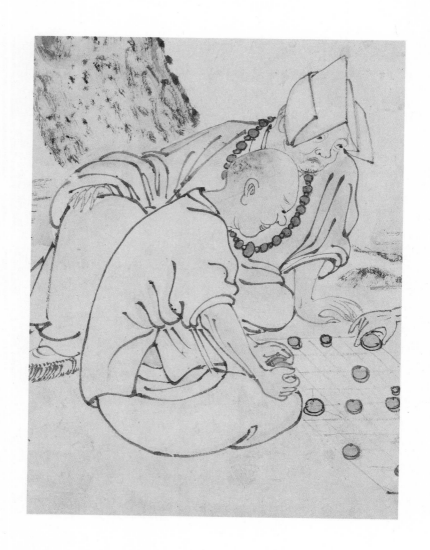

로 대신한 모양입니다.

저고리 끈을 풀어헤치고 정강이가 드러나도록 바지를 접어 올린 스님이 장기말을 옮기는데 표정에는 여유가 넘칩니다. 반면 맞은편의 스님은 다소 긴장하고 당황한 표정이네요. 발 앞에 상대방 돌이 세 개나 있는 걸로 보아 이번 판은 오른쪽 스님의 승리인 듯합니다.

스님들 얼굴이 밝고 깨끗한 것은 김득신 풍속화에 등장하는 서민들의 경우와 같습니다. 태평성대에는 신분 고하를 막론하고 맑은 기운이 흐르는 법인가봅니다.

고깔을 쓰고 목에 염주를 두른 노스님이 비스듬히 앉아 장기판을 내려다보고 있네요. 발에 짚신도 신고 있는 걸로 보아 외출 나갔다가 들어오던 중에 젊은 스님들이 장기를 두고 있으니 슬쩍 구경 온 모양입니다.

아름드리 나무가 화면 바깥으로 올라갔다가 굵은 가지 하나가 아래로 내려와 스님들만 있는 드라마에 든든한 배경이 되어주었네요. 여름철 나무 아래에서 벌어지는 장기 구경에 감상자들도 잠시나마 더위를 피할 수 있지 않을까요?

3

진경산수화의 대가

겸재 정선

서울과 경기도에서 40년을 넘게 살면서 늘 이런 생각이 들었습니다. '북악산, 인왕산, 북한산, 도봉산, 남산, 관악산 그리고 한강이 없었다면 수도권 인구 이천만 명은 불가능했겠구나.' 대한민국 인구의 절반이 바글바글하게 수도권에 모여 있는데도 버틸 수 있었던 이유는 푸른 산과 강이 숨쉴 수 있게 해주었기 때문일 것입니다.

하지만 예전에는 서울의 산과 강을 찾아간 적이 많지 않았습니다. 그러던 중 대학원 시절, 겸재 정선의 진경산수화를 공부하면서 '산에 오른 적도 없는 내가 어떻게 진경산수화의 아름다움을 깨우치랴'라는 생각에 등산을 시작했지요. 세상에! 정말 그때부터 정선의 그림이 제대로 보이기 시작했습니다. 바위 언덕이며, 소나무며, 능선이며, 계곡이며, 동해 물결이며. 정선의 그림 속 사물들이 눈앞에서 살아났고 다시 살아 있는 사물들이 정선의 그림에 녹

아 있음을 알게 됐습니다. 그러다 보니 금수강산의 아름다움을 몸으로 깨닫게 되더군요. 정선의 진경산수화가 안겨준 소중한 선물입니다.

선비들에게 산수는 책에서는 얻을 수 없는 호연지기浩然之氣를 기를 수 있는 곳이었습니다. 옛 선비들은 분주한 관직생활 중에도 방에 누워서 산수도를 감상하면서 기운을 북돋았습니다. 이를 '누워서 노닌다'하여 와유臥遊라 부르지요.

원래 산수도는 이상理想의 경치를 그리기 마련이었는데 조선후기 고유한 이념을 바탕으로 국토애가 넘치면서 화가들은 조선 산수의 아름다움을 그리게 됩니다. 이를 진경산수화眞景山水畵라고 합니다. 진경산수화의 대가大家, 겸재 정선의 안내를 받아 250년 전 북한산, 인왕산, 금강산, 가야산, 한강에서 한번 노닐어 볼까요.

시와 그림을 서로 바꿔 보다

詩畵換相看

시화환상간

1751년경, 비단바탕, 29.5×26.4cm, 《경교명승첩京郊名勝帖》, 간송미술관

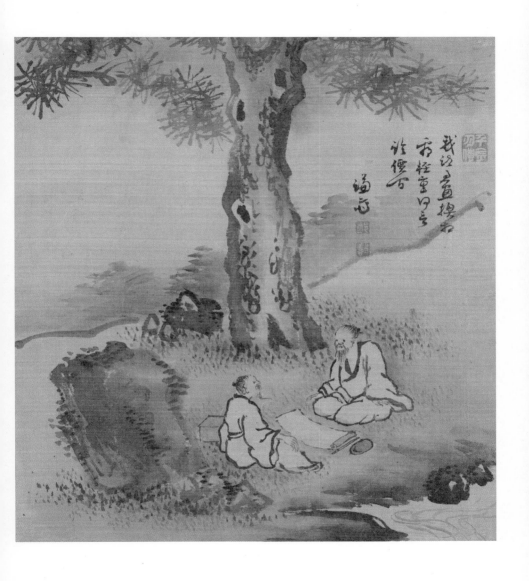

"친구가 있어 멀리서 찾아오니 또한 즐겁지 아니한가"

공자는 친구와 만나는 즐거움을 공부의 기쁨 다음으로 여겼습니다. 그 시절이나 지금이나 마찬가지 아닐까요? 게다가 친구와 만나 그동안의 공부에 대해 대화를 나눈다면 공자가 말한 기쁨과 즐거움을 두루 누릴 수 있을 겁니다.

공부가 반드시 독서만을 뜻하지는 않습니다. 시인에게 공부는 시를 짓는 것일 테고 화가에게 공부는 그림을 그리는 것이겠지요.

그렇다면 시인과 화가가 만나서 하는 공부 이야기란 자신의 시와 그림을 서로 바꿔 보고 품평하는 것이 아닐까요?

예나 지금이나 친구를 보면 그 사람을 알 수 있다고 합니다. 비슷한 사람끼리 어울리기 때문이지요. 그리고 훌륭한 스승 밑에서 훌륭한 제자가 나오는 것도 당연하다 보니 예로부터 좋은 스승을 같이 모신 제자들은 좋은 벗이 되었습니다. 조선 후기 문화가 꽃피던 시절에 시와 그림에서 당대 제일이었던 사천槎川 이병연李秉淵, 1671~1751과 겸재 정선도 그러하였습니다.

진경시의 대가였던 삼연三淵 김창흡金昌翕, 1653~1722 아래서

수학한 이병연과 정선은 평생 우정을 이어갔습니다. 그러던 중 정선이 65세 되는 해에 지금의 강서구와 양천구 지역인 양천현의 사또로 부임하면서 평생지기였던 두 사람은 5년간 떨어져 있게 됐습니다. 아침저녁으로 만나던 벗이 멀리 떨어지게 됐으니 아쉬움이 얼마나 컸을까요? 그래서 시인과 화가는 다음과 같은 약속을 했습니다.

　與鄭謙齋　有詩去畵來之約　期爲往復之始
　(여정겸재　유시거화래지약　기위왕복지시)
　"정겸재와 더불어
　시가 가면 그림이 온다는 약속이 있어
　기약대로 가고 옴을 시작한다"

　서로에 대한 그리움을 달래고자 시와 그림을 서로 바꿔 보자고 약속한 것입니다. 백악산 아래 살던 이병연이 시를 지어 보내면 양천현아에 있던 정선은 그림을 그려 이병연에게 보낸다는 것이지요. 이는 조선시대 시인과 화가가 나눌 수 있는 가장 아름다운 약속이었습니다.

我詩與畫擦相者
莊堂何言論便
寫詩出肝膈畫
揮手不知誰易更
誰雖

이병연은 약속을 시작하는 편지에서 다음과 같이 말합니다.

我詩君畫換相看　輕重何言論價間
詩出肝腸畫揮手　不知誰易更誰難
(아시군화환상간 경중하언논가간
시출간장화휘수 부지수이갱수난)
"내 시와 자네 그림을 서로 바꿔 봄에
그 사이 경중을 어이 값으로 논하여 따지겠는가?
시는 간장에서 나오고 그림은 손으로 휘두르니
누가 쉽고 누가 어려운지 모르겠구나"

정선이 양천현령에 부임한 때가 1740년 12월이니 정선은
66세, 이병연은 71세였던 다음 해 봄부터 '시화환상간'이 시작
됐습니다. 이때 이병연이 보낸 편지 내용을 정선이 그림으로
그린 것이 바로 〈시화환상간〉입니다.
그림을 볼까요?

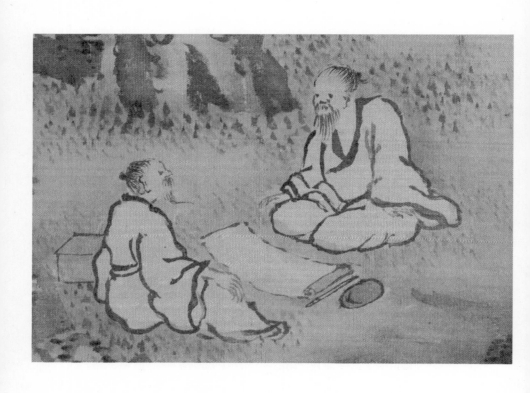

늠름한 소나무가 버티고 선 언덕 풀밭에 두 노인이 종이와 붓, 벼루를 사이에 두고 편하게 앉았습니다. 옷차림은 가볍고 시내에는 물이 흐르며 솔잎이 무성합니다. 아마도 여름이겠지요? 얼굴이 드러난 이가 이병연, 맞은편에 앉은 이가 정선인 듯하네요. 아마도 친구를 정면으로 그리고 자신은 옆모습만으로 드러낸 것은 정선의 겸손함이 아닌가 합니다.

백발이 성성한 두 노인의 표정이 환하고 느긋한 걸로 봐서 시와 그림에 대해 주거니 받거니 하는 중인가 봅니다. 종이가 말린 방향이나 붓과 벼루가 놓인 자리로 미루어 이병연이 시를 쓰려는 것 같군요. 그리고 보니 이병연이 붓을 잡으려고 오른손을 드는 것 같기도 합니다. 반면 정선은 오른손을 무릎 위에 편안하게 올려놓고 기다리는 듯하네요.

그런데 이 작품은 정선이 양천현아에서 이병연의 편지를 받고 바로 그린 것이 아니라 양천현령 임기를 마치고 한양으로 돌아온 이후인 1751년에 그린 것으로 추정됩니다. 그러니까 정선은 10년 전 이병연이 자신에게 보낸 편지를 토대로 그린 것이지요. 그렇다면 저 두 노인의 나이는 66세, 71세가 아니라 76세, 81세로 봐야 하지 않을까요? 이병연이 81세에 세상을

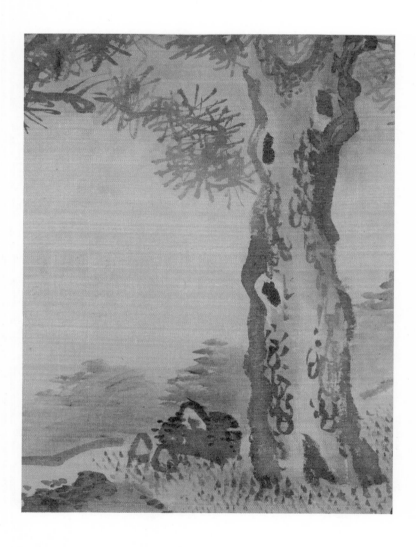

떠났으니 이 그림을 통해서 평생을 같이한 두 대가의 가장 말년 모습을 보게 된 셈입니다.

세상만사에 통달한 두 노인이 상투만 튼 채 풀밭에 앉아 마주하는 이 모습보다 가슴 따뜻해지는 그림은 없을 겁니다. 여기에 아름드리 소나무가 그늘을 만들어주고 든든한 바위가 뒤를 막아주니 아늑한 공간이 생겼습니다. 화가는 친구와의 우정이 저 소나무처럼 올곧고 저 바위처럼 굳세다는 것을 이야기하고 싶었던 걸까요? 흐르는 시냇물은 세월이 흐르는 물과 같다는 것을 의미하는 게 아닐까요? 언덕 뒤, 옅은 먹으로 아스라하게 표현한 솔밭이 있군요. 정선과 이병연은 서로에게 숲이 되어주고자 했을 겁니다.

누구나 평생도록 친구와 함께 시내가 흐르는 언덕 솔밭에 앉아 이런저런 이야기로 웃음꽃을 피우고 싶은 마음이 있겠지요. 정선의 이 작은 그림에는 그런 바람을 더욱 강하게 하는 힘이 있습니다. 이게 바로 옛 그림의 참맛이지요.

水聲洞

수 성 동

1751년경, 종이바탕, 33.7×29.5cm, 《경교명승첩 京郊名勝帖》, 간송미술관

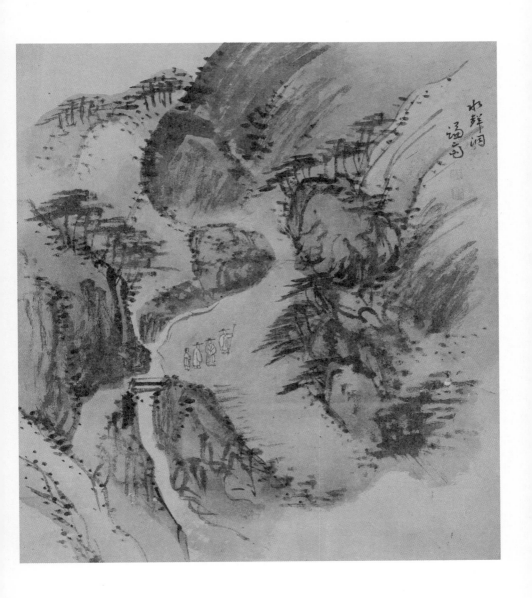

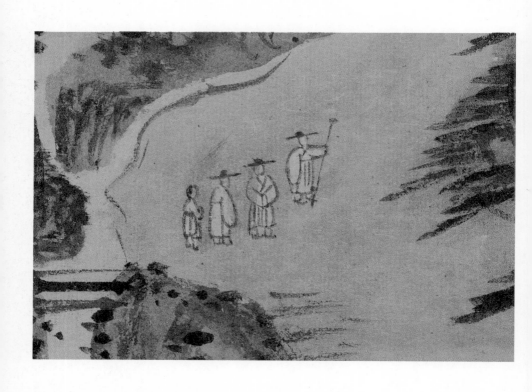

도포를 입고 갓을 쓴 선비 셋이 인왕산 계곡 너른 바위 위에 섰습니다. 뒤에 시동 하나만을 대동한 단출한 산행이네요. 그런데 세상에! 세 선비와 동자 모두 눈코입이 없군요! 어떻게 된 일일까요?

산수화에서 멀리 있는 사람의 눈코입은 그리지 않는다는 법칙이 있습니다. 실제로 멀리서는 눈코입이 보이지 않기 때문이지요. 이런 현상은 서양에서도 나타나는데 그게 19세기 후반 인상파 때부터임을 감안한다면 정선이 그들보다 150여 년이나 앞서간 셈이네요.

그림을 보면 세 선비 가운데 맨 앞에 선 사람이 손을 들고 있습니다. 정선의 진경산수화에 자주 등장하는 장면으로, 손을 들었다는 것은 일행에게 무언가 이야기를 하고 있다는 뜻입니다. 오늘날로 치자면 가이드인 셈이지요. 그러고 보면 그림 속에 말소리 집어넣는 방법이 참 간단하네요.

이 선비들 주변에는 소나무밖에 없습니다. 화강암 바위가 가득한 이곳에 뿌리 내리는 유일한 나무가 소나무이기 때문이지요. 실제로 우리나라 산천에 소나무가 많은 이유는 한국 땅 대부분이 화강암반으로 이루어졌기 때문이라고 합니다. 사람

은 산수를 닮는다더니 한국인의 단단하고 굳센 기질이 저 화강암과 소나무를 닮은 것인가 봅니다.

인왕산 계곡의 암봉과 암벽이 먹의 붓질과 푸른 먹의 물들임으로 부드러우면서도 단단하고 맑은 기운으로 가득합니다.

바위와 소나무가 어우러진 이 아름다운 동네의 이름은 뭘까요? 친절하게도 정선이 화폭 위에 남겨두었습니다. 물소리가 아름다운 동네 수성동. 오늘날 종로구 옥인동 185-3번지 일대입니다.

일행 뒤에 돌다리도 있고 그 아래로 인왕산 맑은 물이 흘러내리는데 화가는 물은 한 방울도 그리지 않았군요. 그럼에도 저 바위 절벽 사이로 물이 콸콸 흐르고 있을 거라는 생각이 듭니다. 물은 넓게 퍼져 여백으로 사라지니 이것이 끝간 데 모른다는 의미 아닐까요?

선비들이 서 있는 너럭바위가 세종의 셋째 아들인 안평대군이 살던 집터입니다. 인왕산 계곡에서 가장 경치가 좋았던 이곳에 당대 쌍삼절雙三絶이라 불리던 풍류왕자 안평대군이 자리를 잡은 것은 그야말로 운명이겠지요. 예나 지금이나 사는 터

가 사람의 기운을 더욱 키웁니다.

어쩌면 그림 속 선비들은 지금 안평대군의 삶과 예술을 이야기하고 있는지도 모르겠습니다. 역사의 흥망성쇠를 이야기하던 정선과 지인들은 아마도 이런 말로 대화를 끝맺었을 것입니다.

"산천은 의구한데 인걸은 간데없다"

1971년, 계곡이 시멘트로 덮이고 아파트가 들어서면서 인왕산 최고의 절경은 자취를 감추게 됐습니다.

하지만 2011년, 아파트를 철거하고 계곡을 덮은 시멘트를 걷어내는 복원이 이루어졌습니다. 그 결과 그림 왼쪽의 돌다리인 기린교가 그림 속의 모습 그대로 다시 드러나게 됐습니다. 지금 수성동을 찾아가면 정선 시절 저 그림 속 선비들이 찾아갔을 때와 분위기가 크게 다르지 않습니다. 이것으로 정선 진경산수화의 아름다움을 다시 한번 깨달을 수 있지요.

지금 계곡 입구에는 이 그림이 확대 복사되어 있습니다. 만약 정선이 이 그림을 남기지 않았다면 저 기린교와 소나무, 화

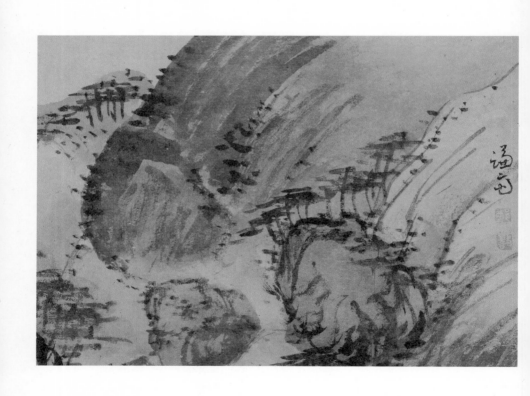

강암 바위는 여전히 시멘트에 덮여 있지 않았을까요? 그러고 보면 정선은 후손들에게 참으로 고마운 일을 한 셈입니다.

그림 속의 선비들은 이미 옛사람이 됐지만 여기에 담긴 선비들의 풍류 정신은 아직 살아 있습니다. '인생은 짧고 예술은 길다'는 정신이.

종해헌에서 조수 소리를 듣다

宗海聽潮

종 해 청 조

1741년, 비단바탕, 23.0×29.2cm, 《경교명승첩京郊名勝帖》, 간송미술관

'종해헌'은 양천현아의 수령 집무실 이름이고 '청조'는 '조수 소리를 듣는다'는 뜻입니다. 그러니 〈종해청조〉는 '종해헌에서 조수 소리를 듣다'라고 보면 되겠지요.

정선 진경산수화의 제목은 대부분 지명이나 명소 또는 정자 이름인데 〈종해청조〉처럼 주인공의 행위나 사건을 제목으로 하기도 했습니다. 다만 주어는 생략했는데요, 이는 주어를 생략해도 의미가 통하는 우리말의 특징 때문이기도 합니다.

그렇다면 '종해청조'의 주어는 누구일까요? 당연히 종해헌의 주인이자 양천현령이었던 정선 본인일 것입니다.

그림을 보면 종해헌 마루에 선비 하나가 앉아서 한강을 내려다보고 있습니다. 바로 겸재 정선입니다. 앞에서도 말했듯이 정선은 65세에 양천의 사또로 임명돼 5년간 부임했지요.

이 그림으로 알 수 있는 것은 양천현아에서 한강까지 거리가 스무 걸음밖에 되지 않는다는 겁니다. 이제야 영조 임금이 정선을 많은 고을 가운데 양천현의 수령으로 보낸 이유를 알 것 같습니다. 배를 띄우고 한강 명승을 그려보라는 배려였지요.

양천현은 한강에 접해 있을 뿐만 아니라 물산이 풍부한 부

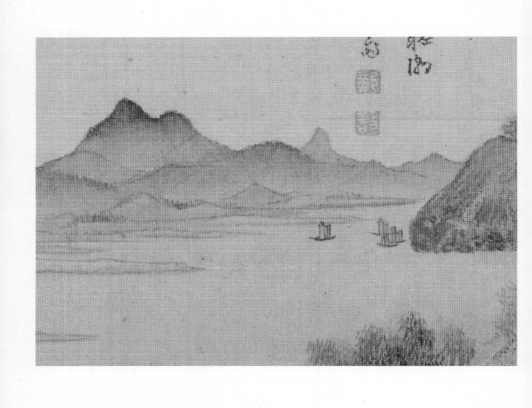

자 마을이기도 했습니다. 서해안 밀물이 양천현아 앞의 한강까지 들어온 덕분에 알을 낳으러 밀물을 타고 들어온 물고기가 많이 잡혔다고 합니다. 그러니 정선은 종해헌에 앉아 조수가 밀려오는 소리를 들을 수 있었지요.

양천현 사또가 아니라면 한강에 앉아 조수 소리를 듣는 경험은 하기 힘들었을 겁니다. 그래서 정선은 《경교명승첩京郊名勝帖》에 근무처였던 양천현아와 함께 종해헌에 앉은 자신의 모습을 그리고는 '종해청조'라고 제목을 붙인 것이지요.

양천현아는 오늘날 강서구의 궁산 남쪽 기슭 자리였습니다. 지금은 양천향교가 복원되어 이곳이 예전 양천현아 자리였음을 알리고 있습니다.

양천현아 앞에는 목책을 두른 초가집이 군데군데 있고 강가에는 마을을 보호하는 느티나무가 줄지어 자라 있네요. 가까운 강에는 돛단배 2척이 바람을 맞아 떠가고 있고 저 멀리서도 배들이 강 위를 오갑니다. 강 건너 2개의 봉우리가 이어진 산은 남산이고 강 이쪽 끝에 뾰족한 능선을 가진 산은 관악산입니다.

한양에 살던 시절에는 북악산에 올라야만 시야에 잡혔던 남산과 관악산이 양천에서는 현아에 앉아서도 보였으니 타고난 화가인 정선으로서는 흥이 났을 겁니다. 그러니 5년을 근무하면서 무수히 한강 명승들을 오르내리고 이를 33장이나 되는 그림으로 남겨 화첩을 만들었겠지요. 앞으로 한강변이 어떻게 바뀌더라도 정선 진경산수화의 보물 가운데 보물인《경교명승첩》의 가치는 더욱 빛날 것입니다.

양화나루에서 배를 부르다

楊花喚渡
양 화 환 도

1741년, 비단바탕, 23.0×29.2cm, 《경교명승첩京郊名勝帖》,
간송미술관

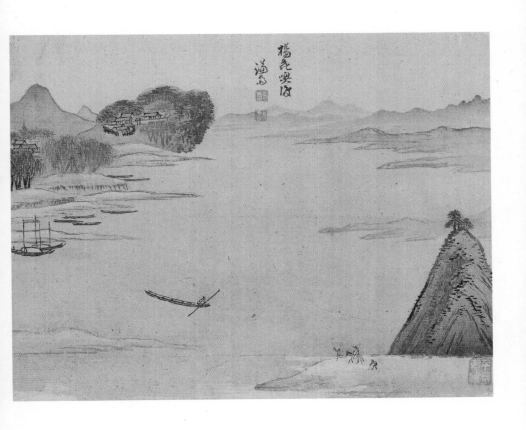

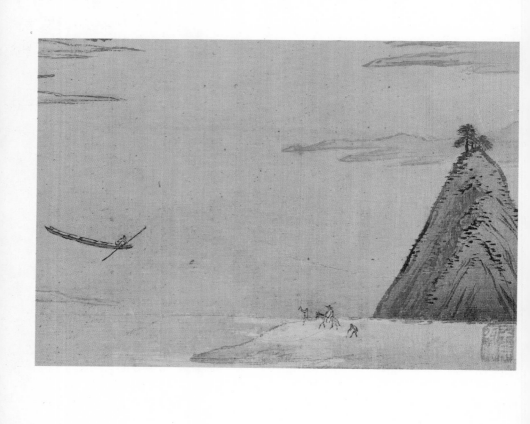

지금이야 다리를 이용해 한강을 금방 건널 수 있지만 옛날에는 나루터에서 배를 타고 건너야 했습니다. 당시 한강에는 나루터가 여럿 있었는데 〈양화환도〉 속 이곳은 양화나루입니다. '양화'란 버들꽃을 뜻하는데 버드나무는 물가에서 잘 자라기 때문에 한강 주위에는 버드나무가 많았지요. 그중에서도 특히 양화나루 주변에는 더욱 무성해 '양화'라는 지명이 붙었습니다.

그림을 보니 지금 막 선비 하나가 나귀를 타고 나루에 도착했군요. 마부는 강 가운데에 배를 띄운 사공에게 빨리 오라고 손짓하고 뱃사공은 부지런히 삿대를 놀려 다가옵니다. 머지않아 선비는 나귀에서 내려 배에 오르겠네요.

선비 뒤에 봉우리 하나가 불끈 솟은 것이 강가에서는 보기 드문 경치로군요! 이 봉우리가 바로 신선들이 내려와서 놀았다는 선유봉입니다. 올림픽대로가 놓이면서 섬으로 바뀌어 선유도가 되었는데 얼마 전에는 공원을 꾸며 선유도 공원이 되었지요. 신선들이 노는 공원이 된 셈이네요.

선유봉 뒤로는 강변의 산맥들이 희미하게 멀어집니다.

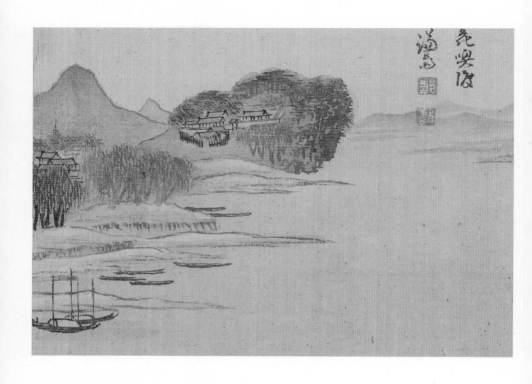

강 건너 모래톱에는 지붕 있는 배 2척과 거룻배 6척이 정박해 있습니다. 버드나무 우거진 언덕 뒤로 언뜻 기와지붕이 보이고 그 오른쪽 뒤로는 바위절벽이 우뚝 솟아 있네요. 누에고치 머리처럼 생겼다 해서 '잠두봉蠶頭峰'이라 불리던 봉우리입니다. 잠두봉 정상에도 기와집이 번듯한데 역시 예나 지금이나 한강 풍광이 한눈에 들어오는 곳은 인기가 많은 모양입니다.

사실 잠두봉은 아픈 역사의 현장입니다. 흥선대원군이 권력을 잡았을 때 천주교 신자들의 목을 친 곳이 바로 이곳이지요. 그래서 '절두산切頭山'이라 부르게 됐는데 지금은 천주교에서 '절두산순교성지'로 꾸며 놓았습니다. 지금은 잠두봉과 절두산이라는 두 이름을 모두 사용하고 있습니다.

이 잠두봉과 선유봉을 잇는 다리가 양화대교입니다. 양화나루가 양화대교로 바뀐 것이지요. 잠두봉 아래에는 강변북로가 뻗어 있고 선유봉 안쪽으로는 올림픽대로가 있습니다. 그림에서는 하늘과 백사장은 비단 바탕 빛깔이고 강물은 옅은 푸른빛이 되어 있어 지금과 비교하면 그야말로 천지가 개벽한 상황이네요. 그래서인지 이 그림을 보고 있으면 200년 후의 양

화대교는 어떤 모습일까 궁금해집니다.

　정선은 양천현령으로 부임한 동안 양화나루를 건너 지인들이 있는 한양을 여러 번 찾아갔을 겁니다. 그렇다면 나귀를 탄 저 선비 역시 겸재 정선 본인이겠지요. 아울러 그림의 감상자들도 그림 속의 선비가 되어 곧 거룻배를 타고 한강을 건너게 될 겁니다.

　한강이 흐르는 동안 정선의 《경교명승첩》은 계속해서 사람들에게 사랑받을 것이 분명합니다. 강폭이 더 넓어지건 좁아지건 앞으로도 사람들은 양화나루를 건널 테니까요.

狎鷗亭

압 구 정

1741년, 비단바탕, 20.0×31.0cm, 《경교명승첩京郊名勝帖》, 간송미술관

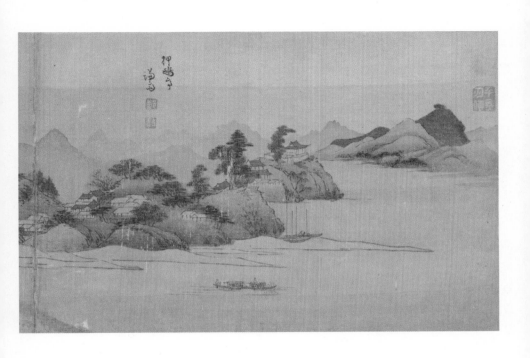

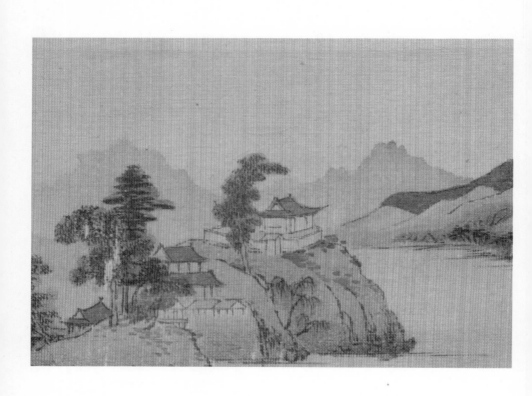

압구정. 사이 좋게 지낼 압狎, 갈매기 구鷗, 정자 정亭. '갈매기와 사이 좋게 지내는 정자'라는 운치 있는 이름의 이 정자는 수양대군의 왕위 찬탈 때 일등공신이었던 한명회가 세운 것입니다. 당시 한강변 가운데 바라보는 경치가 으뜸이었다는 이곳에 서면 높다란 절벽 아래로는 한강물이 휘돌아 나가고 강 건너에는 남산이 우뚝했다고 하지요. 정선의 〈압구정〉을 보면 정말로 그렇습니다. 남산 위의 저 소나무를 보세요.

잠실에서 북서쪽으로 흐르던 한강은 압구정이 서 있는 바위 절벽에서 크게 휘어 남서쪽으로 흐르고 강 건너 저 멀리 삼각산까지 조망이 가능했으니 명당임에는 틀림없군요. 압구정 오른쪽 언덕 아래로 점점이 박힌 기와집은 한양 세력가들이 세운 별서別墅인 것 같군요. 주변에는 녹음이 우거졌고 강에는 백사장이 늘어섰습니다. 돛을 내린 배 4척이 정박해 있고 그 아래로 고기잡이 배가 막 강으로 나오고 있네요.

지금은 올림픽대로가 강변을 따라 놓여 있고 저 언덕에는 아파트가 들어섰습니다.

압구정은 한명회가 죽은 후 허물어졌습니다. 아마도 임진왜

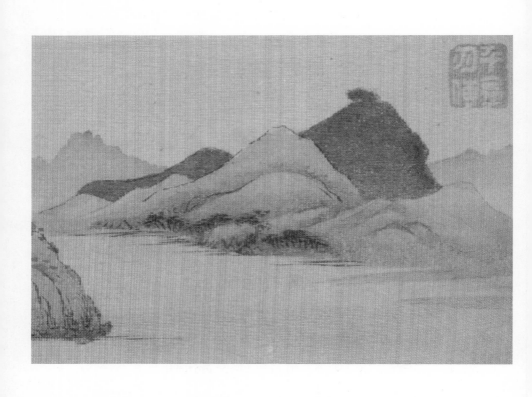

란 때였을 것으로 추측되는데 터는 그대로 남아 이어져 왔지요. 그리고 정선이 이 그림을 그리기 전 어느 때인가 다시 세워졌습니다. 그래서 정선은 한강에서 배를 타고 붓을 놀려 이 그림을 남겼습니다.

그런데 이 작품 외에도 정선이 남긴 압구정 그림이 하나 더 있습니다.《경교명승첩》에 남긴 압구정은 한강 상류에서 원경으로 잡았고《구 성오틸렌성당 소장화첩》속 압구정은 하류에서 근경으로 잡았습니다. 그러니 정선은 양방향에서 모두 압구정을 화폭에 담은 셈입니다.

특히 후자는 가까이에서 그린 덕에 정자의 규모가 분명하게 보입니다. 먼저 정자를 두른 담장이 있고 그 너머로 돌단이 있으며 돌단 위에는 정면 8칸, 측면 2칸, 총 16칸 팔작八作지붕을 얹은 상당한 크기의 정자가 있습니다. 원래 그 정도의 크기였는지 아니면 재건하면서 규모를 키운 것인지는 모르겠지만 한강변 정자 가운데 가장 컸을 것입니다.

한명회가 누린 권력욕의 현장이었던 압구정이 다시 세워진 배경은 뭘까요? 아마도 문화 절정기에 접어들면서 과거 영욕

의 현장을 담담히 바라볼 만한 문화 역량을 갖추었기 때문일 것입니다. 다만 새로 지은 압구정의 주인이 누구였는지는 기록이 남아 있지 않습니다. 그저 정선의 지인이 아니었을까 추측해 봅니다. 정선이 그린 한강변 정자나 집들이 모두 정선과 교우했던 선비들의 소유였으니 무리한 추정은 아닐 겁니다.

그중에서도 현종 부마였던 해창위海昌尉 오태주吳泰周, 1668~1716 소유가 아니었을까 추측해 봅니다. 오태주의 양자였던 월곡月谷 오원吳瑗, 1700~1740은 정선과 친분이 있었던 문인이었는데 압구정을 읊은 시를 남겼습니다. 또한 오원의 아들인 오재순吳載純, 1727~1792과 손자 오희상吳熙常, 1763~1833이 모두 압구정에서 묵었다는 시가 남아 있기도 합니다. 그러니 정선이 살던 시절 오태주가 압구정의 주인이었을 가능성이 충분하지요.

압구정의 마지막 주인은 박영효朴泳孝, 1861~1939였습니다. 철종 부마였던 박영효가 3일 천하 갑신정변이 실패하고 일본으로 망명하면서 압구정은 끝내 무너지고 말았지요. 한강이 조선 500년 수도인 한양의 젖줄이었고 그 젖줄의 명당이 압구정이었습니다. 그런데 조선의 쇠망과 함께 압구정도 무너졌으

니 이것이 역사의 흥망성쇠 법칙이라고 해야 할까요?

지금도 한강 주변에서는 갈매기를 많이 볼 수 있으니 갈매기와 친하게 지낸다는 정자의 이름은 여전히 유효합니다. 언젠가 정선이 남긴 그림을 바탕으로 다시 압구정이 복원된다면 한강변의 가치가 더욱 살아나지 않을까 기대해 봅니다.

松坡津

송 파 진

1741년, 비단바탕, 20.3×31.5cm, 《경교명승첩京郊名勝帖》,
간송미술관

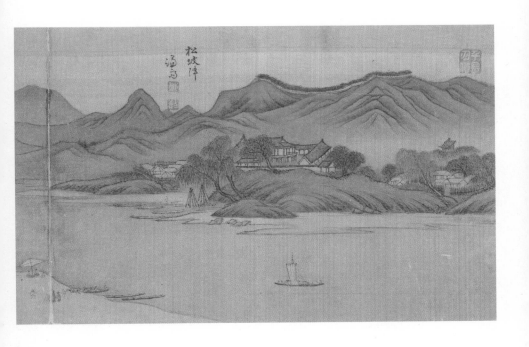

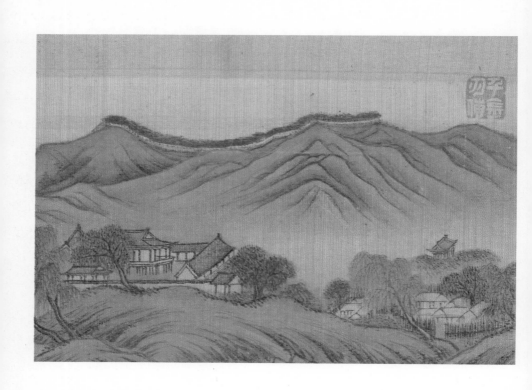

송파구 잠실 롯데월드 뒤로 석촌호수가 있습니다. 1970년, 한강 본줄기를 매립하고 성동구 신양동 앞 샛강을 넓혀 한강의 본류로 삼았는데 이때 매립하지 않고 남겨둔 것이 지금의 석촌호수입니다.

정선의 그림 〈송파진〉의 저 한강 일부가 지금의 석촌호수라니 그야말로 뽕나무 밭이 푸른 바다가 된다는 상전벽해가 아닐까요? 더군다나 얼마전에는 이곳에 롯데월드타워까지 생겼으니 정선이 오늘날 다시 살아나 석촌호수에 선다면 이것이야말로 한강의 기적이라 여길 것입니다.

강 건너 송파나루 뒤로는 녹음이 짙푸른 산들이 병풍처럼 펼쳐져 있고 성벽이 단단하게 두르고 있는 정상에는 송림이 무성합니다. 저 산성이 바로 남한산성입니다. 소나무가 이리 멋지게 자란 것도 사실 아픈 역사와 관련이 있습니다. 병자호란 때 인조가 남한산성으로 피난을 갔던 경험 때문에 전란 후에 이곳을 굳건한 요새로 재정비하면서 소나무를 더욱 많이 심은 것이 100여 년이 지나 울창한 솔밭으로 자라난 것입니다.

남한산 동쪽 자락은 송파나루 뒤까지 이어져 내려오지만 서

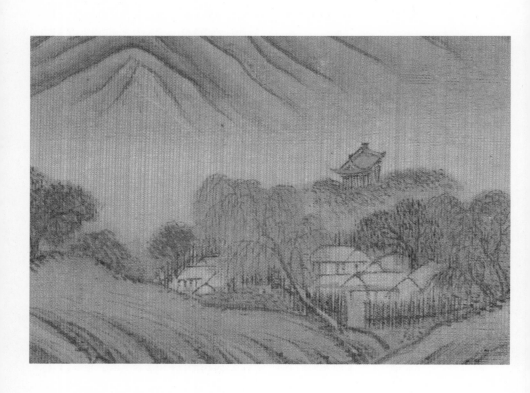

쪽 자락은 끊겼습니다. 때문에 그림에서도 하얗게 비워 놓았지요. 그런데 그 아래 푸른 기와집 한 채가 짙은 숲을 뚫고 우뚝 솟아 있군요. 그 안에 있는 것은 대청황제공덕비, 일명 삼전도비입니다. 병자호란 때 인조가 남한산성에서 겨울을 보내고 봄에 삼전도에 내려와 청 태종에게 항복하며 아홉 번 머리를 조아린 '삼전도의 굴욕' 이후 청 태종이 청나라로 돌아가면서 저곳에 자신의 공덕을 새긴 비석을 세운 것이지요.

삼전도비가 비석 받침과 비신까지 합쳐 6미터에 달할 정도로 거대했으니 이를 보호하는 비각 또한 크긴 했겠지만 강 건너 강북에서도 저리 뚜렷하게 보이지는 않았을 겁니다. 그런데도 가릴 건 가리고 키울 건 키우는 것을 핵심으로 했던 정선이 어째서 삼전도 비각을 저리 강조했을까요? 아마도 삼전도의 굴욕을 잊지 말자는 다짐이 아니었을까요? 이 작은 그림 하나에도 역사 의식을 담아낸 것입니다.

송파 나루터에는 빈 배 몇 척이 매여 있고, 그 뒤 언덕 너머 담장 안에 위용이 당당한 기와집이 보입니다. 이 정도 규모라면 민간인의 집은 아닐 테니 공공 건물인 듯하네요. 좌우로는 목책에 둘러싸인 초가 마을이 있고 송파나루 뒤 언덕에는 푸

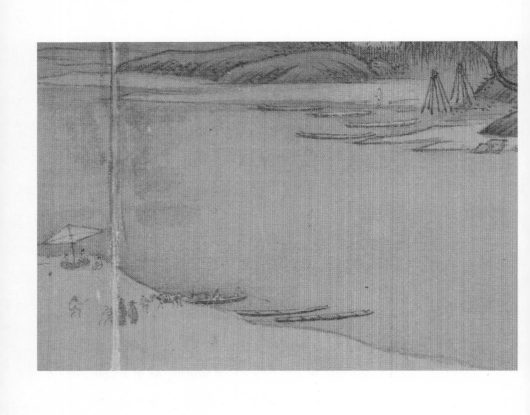

른빛의 버드나무가 무성합니다.

강 한가운데로 사람을 가득 태운 돛단배 한 척이 미끄러져
옵니다. 돛이 왼쪽으로 기운 것으로 미루어 강북 쪽 나루로 다
가가고 있군요. 강북 쪽 나루에는 방금 배가 한 척 닿아 사람
들이 내렸고 지금은 나귀가 내리고 있습니다. 두 번째 나귀가
내리는 중인데, 앞발은 땅에 딛고 뒷발은 배에 남은 모습을 앞
서 내린 푸른 도포의 두 선비가 쳐다보고 있네요. 이들이 저
나귀의 주인인가 봅니다. 그렇다면 저 둘 가운데 하나가 정선
일 겁니다.

정선은 어디를 다녀오는 길이었을까요? 더위를 피하러 남
한산성 솔밭에 갔다가 오는 길이 아닐까요? 산 위가 아래보다
시원하고 솔밭은 더 시원하니 한양 선비들에게 남한산성은 당
일치기 피서지였을 테니까요.

강북 나루 모래땅에는 햇빛 가리개도 쳐져 있고 그늘 아래
로는 여인들이 앉아 있군요. 여인들은 더운 여름날 강바람을
맞으러 나와 있는 것이겠지요.

洗劍亭
세

검

정

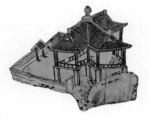

1748년, 종이바탕, 22.7×61.9cm, 국립중앙박물관

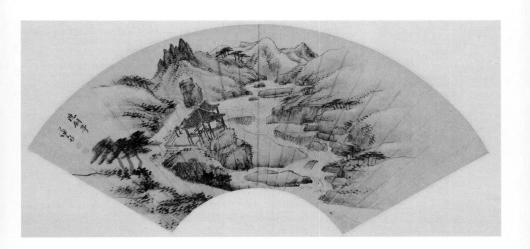

북한산 평창계곡과 구기계곡에서 흘러내린 물은 한강으로
합류하기 전 세검천을 이루어 흐르는데 북한산 암봉 줄기들로
만들어진 암석에 부딪히고 쏟아져 내려 여름철에는 장관을 연
출했다고 합니다. 그래서 연산군이 창의문彰義門에서 가깝고
수석水石이 좋아 놀기 적당한 이곳에 놀이터인 탕춘대를 만들
었지요. 시간이 흘러 1747년, 영조는 도성 북부 방위대인 총융
청總戎廳을 삼청동에서 탕춘대로 옮겼고 이듬해에는 군영 장졸
들의 연회 장소로 사용하기 위해 물가 암반 위에 정자를 지었
으니 바로 세검정입니다. 이후 한양 선비들은 세검정에서 노
닐며 시를 짓곤 했습니다.
　　세검정이 세워지기 직전 해 정선은 72세의 노구를 이끌고
금강산을 유람한 후《해악전신첩》을 완성하여 신필神筆의 경
지에 이른 그림 솜씨를 만방에 떨쳤습니다. 그리고 다음 해 인
왕산 아래에 있는 집에 머물던 정선은 세검정을 둘러보고는
다시 붓을 들지 않을 수 없었을 것입니다.
　　그림 가운데를 보면 북한산 비봉, 문수봉, 보현봉으로부터
흘러온 물들이 화강암 바위들에 부딪히며 세차게 흐릅니다.
화가는 물이 처음 나타나는 곳의 뒤편은 산자락으로 막아서

물이 멀리서 왔음을 암시했고 물결이 끊이지 않고 아래까지 이어져 폭포처럼 쏟아지는 물살을 표현했으며 물길 끝을 비워 두어 물이 끝간 데 없게 만들었습니다.

오른쪽의 바위 절벽과 흙 언덕이 만나는 부분에는 소나무를 듬성듬성 심어 운치를 살렸는데 흙 언덕도 화강암반과 마찬가지로 푸르게 물들여 물빛에 젖은 계곡 빛깔을 멋지게 표현했군요. 진정 사물의 이치에 정통한 화법이라 할 수 있습니다.

천연 바위 모양을 그대로 살리면서 네모난 돌기둥을 주춧돌로 삼은 정자 건물은 더없이 경쾌합니다. 길가로는 낮은 담장을 두르고 같은 높이로 문을 냈군요. 담과 문이 있는 것을 보아 세검정은 아무나 오를 수 없는 공공건물이었을 겁니다. 개울 쪽으로는 쪽문을 내서 물가로 내려갈 수 있게 했네요.

난간을 두른 정자 안에는 갓을 쓴 도포 차림 선비 둘이 대화를 나누고 있는데 정선 본인과 친구인 듯합니다. 일행이 타고 온 말과 나귀는 담 너머에서 대기하고 있고 그 옆에는 시동의 머리가 보입니다. 길 왼쪽 언덕에는 무성한 장송 세 그루가 나란히 서 있는데 그 아래 점을 찍어 키 작은 잡목도 그려 넣었

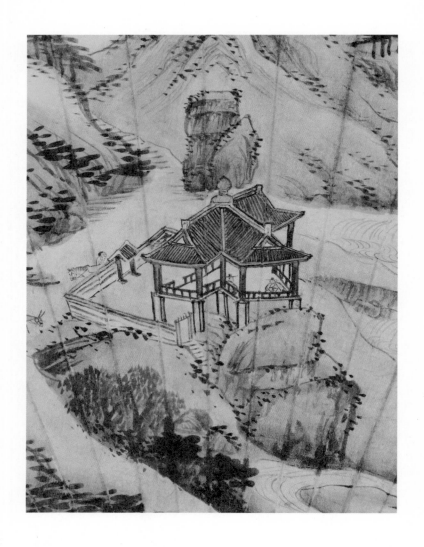

습니다.

정자 뒤로 보이는 입석이 이후 연융대練戎臺로 이름이 바뀌는 탕춘대일 겁니다. 입석 뒤편 산 정상에는 대여섯 암봉이 우뚝한데 계곡의 암석들과 달리 먹빛을 짙게 하여 골기 삼엄한 모습을 잘 담아냈습니다. '세검정洗劍亭'과 '겸재謙齋'라 쓰고 '정鄭'과 '선敾' 인장으로 마무리했네요.

《신증동국여지승람》의 세검정 항목을 보면 매년 장마 때 도성 사람들이 넘쳐 흐르는 물을 구경한다고 되어 있는데 지금은 그림 속 모습과 많이 달라져 장마 때도 세찬 물살이 바위를 삼킬 듯 요동치는 모습은 아쉽게도 옛날 일이 되고 말았습니다.

그림 속 세검정은 안타깝게도 1941년에 화재로 소실되었고 36년이 지난 1977년에 정선의 이 그림을 바탕으로 복원해 오늘에 이르고 있습니다.

이렇듯 정선의 진경산수화는 우리 산천의 아름다움을 후세에 전달할 뿐만 아니라 바뀌거나 사라진 옛 모습을 되찾는 데에도 도움을 주는 역사 자료 역할까지 하고 있습니다.

인왕산의 비 개는 모습

仁王霽色

인왕제색

1751년 윤5월 하순, 종이바탕, 79.2×138.2cm, 호암미술관

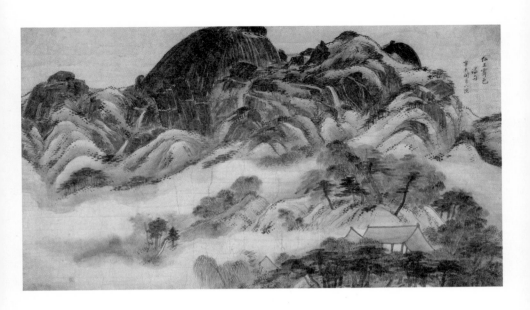

정선은 인왕산 계곡, 줄여서 인곡仁谷에 있던 자신의 집을 자주 그렸는데 '인곡'이라는 제목이 들어간 그림도 2점이 있습니다. 바로 〈인곡유거仁谷幽居〉와 〈인곡정사仁谷精舍〉입니다. 51세에 인곡으로 이주한 후 인왕산은 정선의 진경산수에서 중요한 소재가 됩니다.

76세의 정선이 마지막으로 그린 인왕산 그림이 〈인왕제색〉입니다. 종이 위에 먹으로만 그린 그림으로 '신미윤월하완辛未閏月下浣'에 그렸다고 기록해 뒀네요. 신미년은 1751년이고 윤월은 윤달인데 이 해에는 5월이었습니다. 하완은 하순下旬으로 21일부터 말일까지를 뜻합니다.

이즈음 정선은 큰 슬픔을 겪게 됩니다. 평생지기인 사천 이병연이 5월 29일에 81세 나이로 세상을 떠난 것이지요. 평생붓을 놓지 않았던 정선이 그림을 가장 많이 그려준 이가 바로 이병연이었으니 지음知音을 잃은 슬픔이 얼마나 컸을까요?

그런데 이 해에 5월은 윤달로 30일까지 있었고 이병연이 세상을 떠난 것이 5월 29일이었지요. 그럼 정선은 친구가 세상을 떠난 지 하루 만에 이 그림을 완성한 걸까요? 그건 아닐 겁니다.

《승정원일기》를 보면 5월 25일 아침에 비가 오고 저녁에 갰다고 합니다. 비는 19일부터 24일까지 계속 내렸는데 음력으로 윤5월이면 장마철이었을 겁니다. 6일 동안 비가 오다가 25일에 갰고 30일까지는 맑았습니다. 그러니 정선은 이 그림을 5월 25일에 그렸을 가능성이 높습니다. 친구가 완쾌되어 병석에서 일어나기를 바라며 그렸겠지요. 인왕산은 두 친구가 평생 오르내린 산이었거든요. 오랜 비가 싹 갠 것처럼 친구의 병도 말끔히 낫기를 바라지 않았을까요? 그러니 〈인왕제색〉은 76세 노년의 화가가 아픈 친구를 위해 심혈을 기울여 만든 대작이라 할 수 있습니다.

비구름이 인왕산 골짜기를 타고 자욱하게 내려앉았습니다. 그리지 않은 여백이 비구름이 됩니다. 소나무는 비에 젖어 흥건한데 특히 앞의 소나무는 짙게, 뒤의 소나무는 옅게 하여 공간의 입체감까지 살렸습니다. 솔숲 위로 기와지붕이 드러나 있는 반면 기와골은 그리지 않았네요. 실제로 비 개는 날 멀리서 보면 기와골은 보이지 않기 때문입니다. 즉, 정선은 진짜[眞] 경치[景]를 그린 것입니다. 그래서 진경산수라 부르는 것

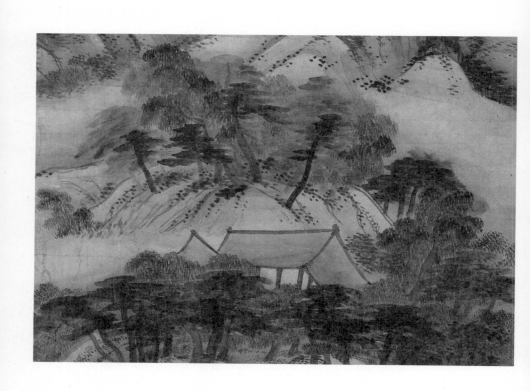

이지요. 커다란 기와집과 작은 기와집의 크기가 비교되는데 이것 또한 경물의 크기를 가늠하는 하나의 방법이 됩니다.

뭐니뭐니 해도 이 그림의 아름다움은 시커멓게 먹으로 쓸어버린 바위 덩어리에 있습니다. 이럴 때 쓰는 표현이 '거침없다'가 아닐까요? 광화문에서 인왕산을 바라보면 바위가 일부분 거뭇하기는 하지만 대체로 누런 빛깔의 화강암입니다. 그런데 정선이 새까맣게 칠한 이유는 무엇일까요? 우선 더 굳세고 힘이 넘쳐 보이는 효과가 있습니다.

이렇게 붓을 옆으로 뉘어 쓸어버리는 방식은 중국 산수화에서도 보기 어려운 방법인데 이는 정선이 우리나라에 가장 흔한 화강암 바위를 그리기 위해 만들어낸 붓질입니다. 30대에 이미 이런 방법을 쓰기 시작해 70대에 이르러서는 무르익고 신묘한 경지에 도달했군요.

그렇다고 온통 새까맣기만 해서는 무겁고 답답하겠지요. 군데군데 여백을 남겨두어야 검은 먹은 바윗돌이 됩니다.

비가 오래 내려 바위산에 폭포가 여럿 생겼는데 이 역시 하얗게 비워 두었습니다. 그럼에도 물은 콸콸 쏟아지고 있지요.

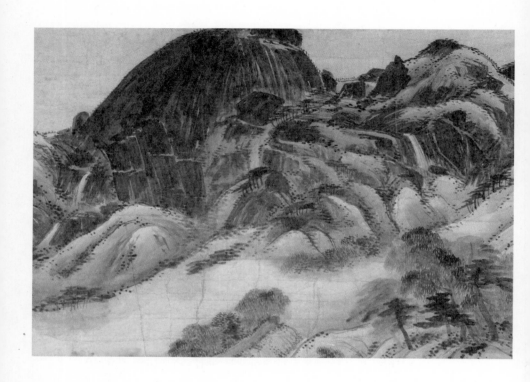

기와집 너머 언덕에는 야트막한 담장이 이어져 있는데 높지 않기 때문에 뒷산이 그대로 마당으로 들어옵니다. 산 능선으로 눈을 돌리면 한양 성곽이 죽 이어진 것이 보이는군요. 정선은 이 모든 것을 단지 먹의 농담을 수없이 변화시키는 것만으로 표현해냈습니다.

구성도 완벽하군요. 오른쪽 아래에 집과 나무가 있고 가운데 위로는 큰 바위가 있어서 상하 균형이 잘 맞습니다. 그리고 큰 바위 아래는 비워둠으로써 위에서 떨어지는 바위 무게를 받쳐줍니다. 이것이 아래를 비우고 위를 채웠는데도 그림이 위태해 보이지 않는 이유입니다.

여기서 한 가지 의문이 듭니다. 큰 바위 꼭대기가 잘려 있는 것이 아무래도 마음에 걸리네요. 왠지 잘린 듯한 느낌이 듭니다. 〈인왕제색〉을 촬영한 옛날 사진을 보면 큰 바위 꼭대기가 다 드러나 있고 위로는 여백도 조금 있었습니다. 이후 표구를 다시 하면서 잘라낸 것이지요. 이것이 오늘날 우리가 〈인왕제색〉을 감상하는 데 생기는 단 하나의 아쉬움입니다.

正陽寺

정

양

사

종이바탕, 23.0×62.0cm, 국립중앙박물관

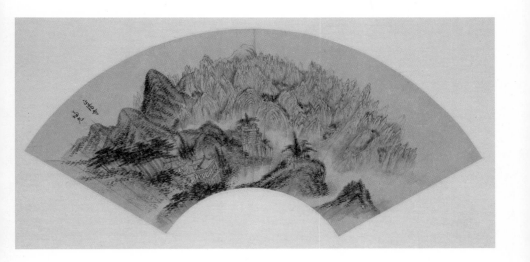

"금강산 찾아가자 일만이천봉. 볼수록 아름답고 신기하구나"

어릴 때 즐겨 불렀던 이 노래를 떠올릴 때마다 얼마나 아름다우면 '금강산도 식후경食後景'이란 말이 생겼을까 궁금했습니다. 더구나 '철 따라 고운 옷 갈아 입는 산'이라 사람들은 철마다 이름도 달리 불렀지요. 봄에는 금강金剛, 여름에는 신선이 산다는 봉래蓬萊, 가을에는 단풍이 예뻐서 풍악楓嶽, 겨울에는 모두 뼈만 남았다 하여 개골皆骨이라 불렀습니다. 지금은 가볼 수 없는 곳이지만 조선시대 많은 문인묵객이 노래하고 그린 덕에 그나마 아쉬움을 달랠 수 있습니다.

금강산을 노래한 최고의 문장은 송강松江 정철鄭澈, 1536~1593의 〈관동별곡關東別曲〉이 아닐까 합니다.

"정양사 진헐대에 다시 올라 앉으니 금강산의 참 모습이 여기서 다 뵈누나 … 연꽃을 꽂았듯 백옥을 묶었는 듯 동해를 박차는 듯 북극을 괴었는 듯 … 일만이천봉을 똑똑히 헤어보니 봉마다 맺혀 있고 끝마다 서린 기운 맑거든 깨끗지 말고 깨끗커든 맑지 말지"

그렇다면 금강산을 그린 최고의 화가는 누구일까요? 당연히 정선일 것입니다. 정선의 부채 그림인 〈정양사〉는 〈관동별곡〉을 고스란히 그림으로 옮겨 놓은 것만 같습니다. 왼쪽에 있는 절이 금강산 정맥에 자리한 정양사이고 오른쪽 선비 일행이 있는 산 언덕이 고려 태조가 올랐다는 진헐대眞歇臺입니다.

정양사 문루인 헐성루歇惺樓에 오르면 일만이천봉이 모두 보인다고 하는데 절 앞에 있는 진헐대에 오르면 시야가 더욱 트여서 금강산 유람객들은 반드시 이곳에 올랐다고 합니다. 그래서 정양사는 금강산을 오르는 선비들이 반드시 묵어가는 명소였고 금강산 절경 가운데 가장 인기 있는 시화詩畵의 소재였습니다. 정선 또한 금강산에서 정양사를 즐겨 그렸지요.

화가의 붓끝은 무수한 암봉들의 자연스런 형상과 질서를 잘 담아냈습니다. 먹의 농담濃淡을 달리하여 짧은 선들로 암봉을 긋고 골과 골마다 쪽물로 물들였으며 큰 골짜기마다 소나무에 둘러싸인 작은 암자들을 빠짐없이 그려 넣었습니다. 암산과 토산 사이에는 구름과 안개가 자욱하여 높고 깊은 금강산의 아득함이 눈앞에 있는 듯 생생합니다.

토산은 쪽물로 물들이고 그 위에 먹점을 찍어 잡목들을 표

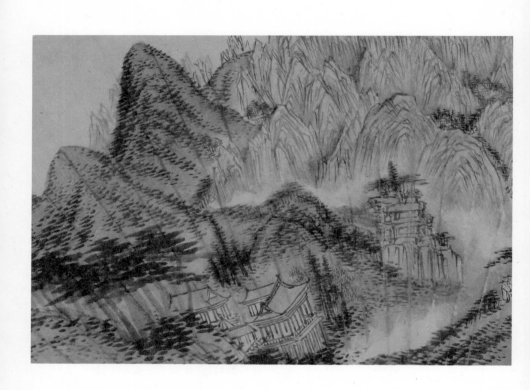

현했네요. 정양사 위로 천년 묵은 장송들이 숲을 이뤘고 주위에는 전나무도 무성합니다. 맨 오른쪽 전각, 즉 헐성루는 돌기둥이 길게 내려와 허공에 떠 있는 듯하니 누각에서의 시야가 일망무제—望無際겠군요. 헐성루만 우뚝하게 표현하고 다른 전각들은 반쯤 숨겨 절의 풍광을 그윽하게 만든 것도 눈여겨볼 만합니다.

진헐대에는 키 큰 전나무와 키 작은 노송이 어우러져 선비 일행을 맞이하고 있습니다. 위쪽으로 층층이 쌓인 천 길 석벽이 금강대인데 사람이 오를 수 없는 이곳 정상에 전나무와 소나무가 자라 있네요. 〈관동별곡〉에 담긴 것처럼 선학仙鶴이 새끼를 치기에 딱 알맞은 자리 같습니다.

화가는 둥근 부채에 맞게 토산과 암산을 둥그렇게 돌려 암산의 기운을 토산이 받아내게 했습니다. 그런데 아랫부분을 토산으로 다 채우지 않고 비워두어 바람이 통하게 했네요. 부채 한가운데에는 금강산의 주봉인 비로봉과 금강대를 직선상에 놓아 그림의 중심으로 삼았으니 참으로 치밀한 구성입니다. '정양사正陽寺'와 '겸노謙老'라 쓰고 자字인 '원백元伯'으로 인

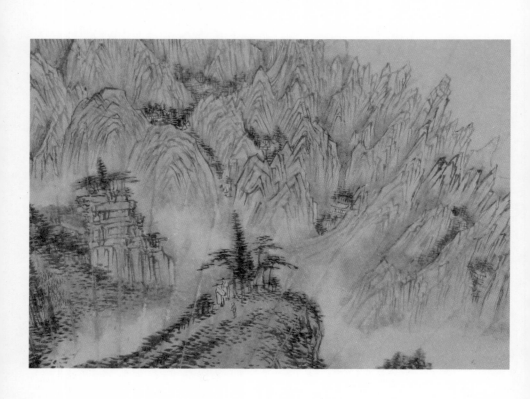

장을 찍었군요.

　이 부채의 주인은 부채를 펼 때마다 금강산 일만이천봉이 눈앞에 펼쳐지는 감흥을 맛보지 않았을까요? 이는 250년이 지난 지금도 마찬가지입니다. 정양사 진헐대에 호기롭게 올라서서 정철과 정선이 그랬듯이 일만이천봉을 가슴에 담을 좋은 날을 기대해 봅니다.

만 개의 폭포가 만나는 동네

萬瀑洞
만 폭 동

1747년, 비단바탕, 32.0×24.9cm, 《해악전신첩海嶽傳神帖》, 간송미술관

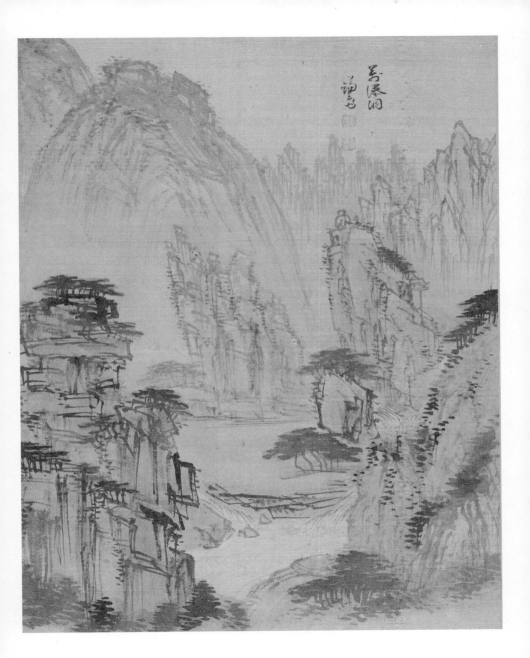

금강산 주봉인 비로봉 아래 뭇 봉우리들이 주봉을 둘러싸는데 이를 '중향성'이라 합니다. 중향성 골짜기의 물과 더불어 다른 내금강 골짜기 물이 산 아래로 치닫다가 한곳에서 합류하는데 이곳이 내금강 최고 절경이라는 만폭동입니다. 만 개의 폭포가 만나는 동네라는 말이지요.

만 개의 폭포가 사방에서 쏟아지는 장관은 생각만 해도 아찔하네요. 수량이 많은 여름에는 물소리가 메아리를 치면서 바로 옆 사람과도 대화가 불가능할 정도였다고 하니 내금강 최고 절경이라는 것도 빈말은 아닐 겁니다.

이름에 백百이나 천千이 아닌 만萬을 쓴 것만 보더라도 만폭동이 금강산 최고 절경이라는 것을 알 수 있지요. 만폭동에서 모인 물은 금강천이라는 이름으로 내금강 초입인 장안사로 흘러가며 금강산의 자태를 완성합니다.

금강산이 명산인 이유는 무수한 암석계곡을 흐르는 맑고 깨끗한 물 덕분이 아닐까요? 단단한 화강암 바위 계곡에 쏟아지는 물줄기가 선비들의 정신을 단번에 씻어주었을 테니까요.

만폭동은 또한 정선이 금강산 전체에서 가장 많이 그린 장소이기도 합니다.

정선 그림의 제일 원리는 음양陰陽의 조화입니다. 산천에는 바위와 흙산이 같이 있는데 굳센 바위는 양陽의 기운이고 부드러운 흙산은 음陰의 기운이라 한 화면에 음양의 조화를 담기에 적당한 대상입니다. 그런데 암봉이 사방을 둘러싼 만폭동은 온통 바위투성이라 양의 기운이 너무 강하여 음양의 조화를 맞추기 힘들었을 테니 정선은 고심했을 겁니다. 사방에서 쏟아지는 물줄기 또한 음의 기운이지만 그림 속 물줄기는 암봉들에 가려 음의 기운 역할을 제대로 못 하고 있지요. 정선이 만폭동 바위 계곡이 깊고 그윽하다는 점을 강조하려고 굽어보는 시점을 높게 잡은 탓입니다.

그렇다면 창검 같은 바위들이 맹렬하게 내리 꽂히는 저 강한 기운을 어떻게 중화할지가 관건이겠지요. 답은 다름아닌 짙푸른 소나무에 있습니다. 짙은 먹의 푸른 솔들이 위에서 쏟아지는 바위의 강한 기운을 받아 중화시키니 비로소 진정한 음양의 조화입니다.

주역의 대가였던 정선은 만물의 움직임을 음양의 조화와 대비로 보았기 때문에 만폭동에 섰을 때도 이를 감지하기 어렵

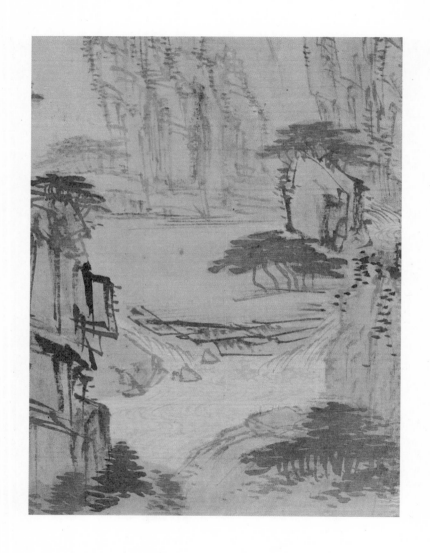

지 않았을 것입니다. 겨울철에도 저 소나무들은 푸른 솔잎을 달고 있을 테니 겨울 만폭동 그림도 음양의 조화를 맞추는 것이 가능합니다.

뒤로 갈수록 먹빛이 옅어지네요. 가까이 있는 것은 진하게 하고 멀리 있는 것은 옅게 하는 농담 조절로 자연스럽게 만폭동의 깊은 공간이 느껴집니다.

그런데 이번 작품은 정선의 다른 진경산수와 구분되는 특징이 하나 있습니다. 바로 그림 속에 선비가 보이지 않는다는 것이지요. 부감 시점을 높게 잡았기 때문에 심지어 커다란 너럭바위마저 작게 보이는 상황이라 그 위에 선비들을 세울 수가 없었기 때문입니다.

산수화에서 원경으로 잡을 경우 사람을 그리기 힘들기 때문에 주로 정자와 사찰이 그 역할을 대신합니다. 정선의 〈만폭동〉에도 역시나 오른쪽의 기다란 구리 기둥 위에 집 한 채가 올라가 있군요. 이것이 그 유명한 보덕굴 암자입니다. 이 암자 한 채 덕분에 만폭동 속으로 들어가기가 한결 쉬워졌네요.

고운孤雲 최치원崔致遠, 857~?은 가야산 홍류동 계곡에 서서 물소리 덕분에 속세의 시비가 귀에 닿지 않는다고 읊었습니

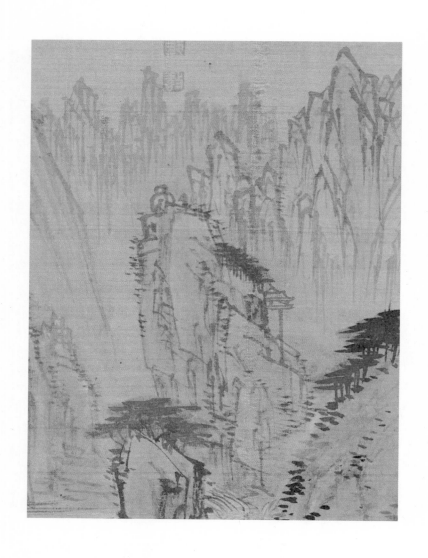

다. 그런 최치원이 만폭동에 서면 이번엔 뭐라고 읊을까요? 아마도 '이곳이 신선 세계인가 하노라' 하지 않을까요? 그렇다면 만폭동은 신선 세계의 입구가 되겠네요.

부처님 정수리 바위대

佛頂臺

불 정 대

1747년, 비단바탕, 32.0×24.9cm, 《해악전신첩海嶽傳神帖》, 간송미술관

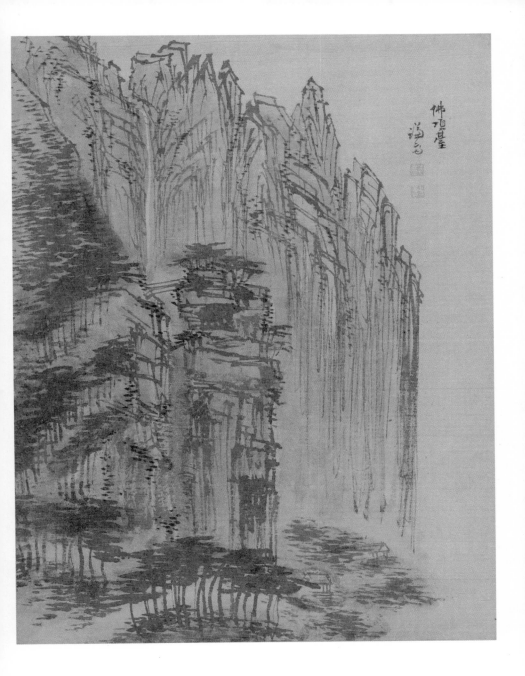

佛頂臺
滄江

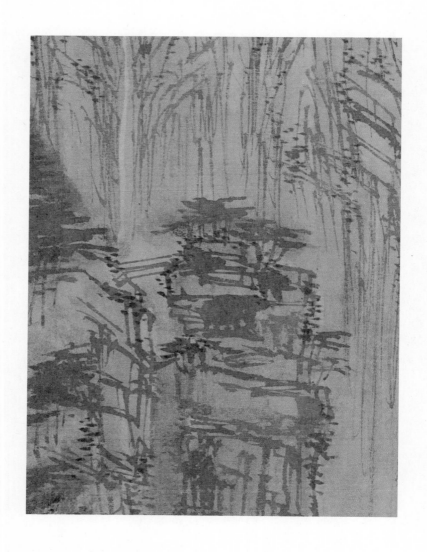

내금강과 외금강이 나뉘는 고개를 안문재 또는 안문령이라 합니다. 기러기가 넘나들 정도로 높이 있는 문이라 안문이라 한 것 같습니다. 고개 재岾와 고개 령嶺을 같이 쓰는 것은 다른 고개 이름과 마찬가지지요.

안문재를 지나 외금강으로 넘어가 해금강으로 가는 하산길에 만나게 되는 절경이 불정대입니다. '부처님 정수리 바위대'라는 이름만 보더라도 높이가 상당할 것 같지요?

불정대는 본산인 박달봉에서 몇 걸음 떨어진 천 길 벼랑입니다. 석주 형태의 암봉으로 이곳에 오르려면 외나무다리를 건너야 한다고 합니다.

그림에서 불정대와 박달봉을 이어주는 외나무다리 아래로 낭떠러지가 얼마나 높은지 화가는 짙푸른 색으로 칠을 해 놓았네요. 그런데 저 외나무다리가 썩어 있다고 합니다. 저 썩은 외나무다리를 건너 불정대에 올라 멀리 출렁이는 동해를 굽어볼 용기가 있었던 사람은 누구였을까요?

송강松江 정철鄭澈, 1536~1593은 이 다리를 건너 다음과 같이 읊었습니다.

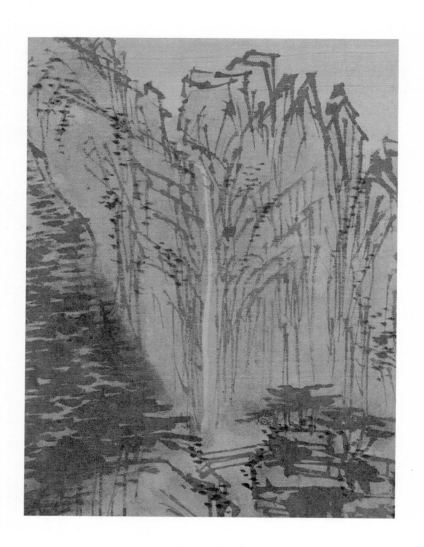

"마하연 묘길상 안문재 넘어지어 외나무 썩은 다리 불정대 올라하니"

정철의 〈관동별곡〉 덕분에 정선의 불정대가 더욱 박진감 넘치는 모습으로 눈앞에 나타났습니다. 노래는 계속됩니다.

"천심절벽 반공에 세워두고 은하수 한굽이 촌촌이 베어내어 실같이 펼쳐 있어 베같이 걸었으니"

불정대 뒤에 병풍처럼 둘러선 바위산들의 가운데를 보면 실같은 여백이 흘러내리는데 바로 구정봉 십이폭포입니다. 불정대에서 바라보는 폭포라하여 불정폭이라고 부르기도 하지요.

불정대의 조망은 동쪽으로 눈을 돌리면 발아래로 깔리는 동해에서 완성됩니다. 그런데 정선은 그림 오른쪽을 완전히 비워 두었네요. 저 여백 끝에 동해 물결이 출렁인다는 상상의 여지를 남겨둔 덕에 감상자는 더욱 그림 속으로 빠져들 수 있는 것이지요.

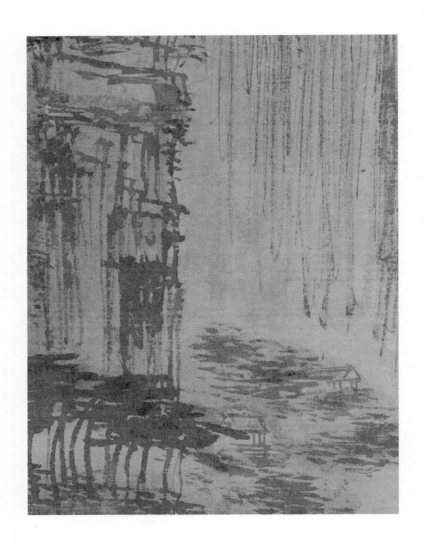

불정대 또한 암봉들의 향연이어서 양의 기운이 가득하지만 묘하게 기운이 편안한 것은 짙푸른 소나무들이 그 기운을 중화시켜주기 때문입니다. 솔숲의 흥건한 먹빛이 음의 기운 역할을 맡은 것이지요.

〈만폭동〉처럼 여기에도 선비를 그리기가 불가능해 보입니다. 그럼 감상자가 할 일은 뭘까요? 바로 집을 찾는 것이겠지요. 불정대 아래 숲에 역시 기와집 두 채가 반쯤 가려져 있네요. 이 집은 외원통암입니다.

외원통암 아래 다리가 있는데 바로 백천교입니다. 외금강 물이 이 다리 아래에서 다같이 만나 남강이 되어 동해로 흘러듭니다. 이렇듯 외금강 하산길은 내금강 등산길과 달리 금방 마무리됩니다. 곳곳에 명소가 널려 있는 내금강과 달리 외금강은 이곳 불정대 외에는 딱히 명소라 할 만한 곳이 없지요. 대신 불정대의 조망이 그만큼 뛰어났기 때문에 많은 시인과 화가들이 찾았다고 합니다.

그나저나 저 불정대를 건너려면 여전히 외나무다리를 건너야 할까요? 아니면 지금은 철제다리로 바뀌어 있을까요? 아무튼 이제 남강을 따라 해금강으로 달려갑니다.

동해와 금강산을
함께 바라보는 정자

海山亭
해 산 정

1747년, 비단바탕, 32.0×24.9cm, 《해악전신첩(海嶽傳神帖)》, 간송미술관

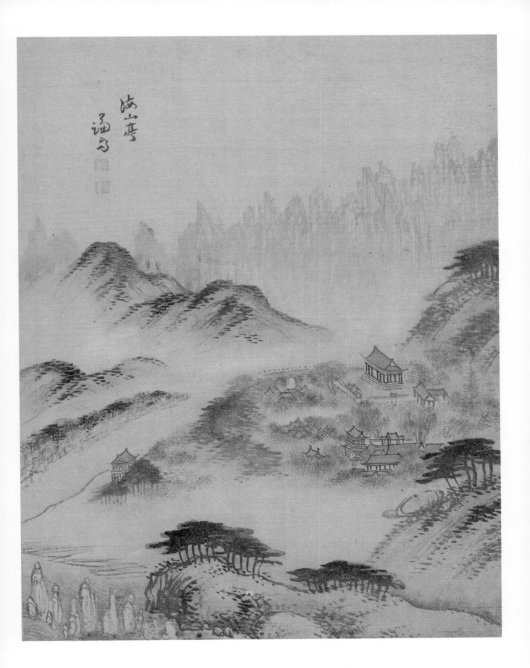

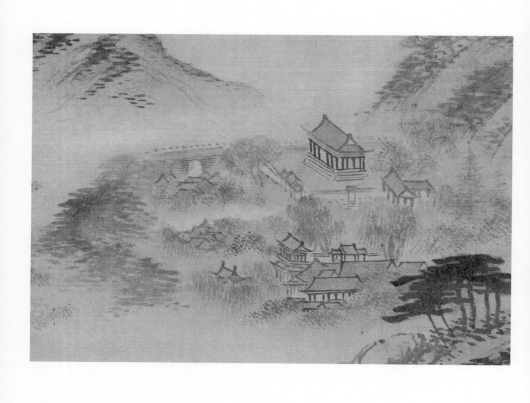

외금강 물줄기들이 남강이 되어 동해로 흘러 들어가는 곳에 고성읍이 있습니다. 고성읍 성안에는 관아가 있고 그 서쪽 언덕 위에 해산정이라는 정자가 있습니다. 1567년 고성군수가 처음 지은 이후 고성 최고의 명소가 되었지요. 해산정에 앉아 눈을 서쪽으로 돌리면 외금강 암봉들이 하늘을 찔렀고 동쪽으로 돌리면 동해 푸른 물결이 넘실거렸으니 금강산과 동해를 동시에 조망한다 하여 해산정海山亭이라 불렀습니다.

이뿐만이 아닙니다. 남쪽으로는 남강이 유유히 흘러 동해로 들어가니 산과 바다, 강까지 앉은 자리에서 즐길 수 있어 내·외금강산 구경을 마친 사람들이 해금강 유람을 떠나기에 앞서 잠시 쉬어 가기에 최적의 장소이기도 했지요. 그래서 금강산 여행을 떠난 거의 모든 유람객은 해산정에 머물면서 시나 그림으로 옮기곤 했습니다.

정선 또한 36세 때 첫 금강산행부터 해산정을 화폭에 담아 63세에는 《관동명승첩》, 72세에는 《해악전신첩》 등 금강산화첩뿐만 아니라 관동팔경을 그릴 때에도 해산정을 빼놓지 않았습니다. 그래서 지금 남아 있는 세 점의 해산정을 비교하면 정선 진경산수화법의 변화만이 아니라 시간이 지나면서 바뀐 집

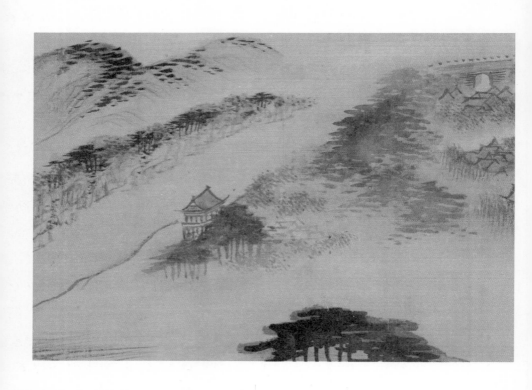

들의 모습도 알 수 있습니다.

사실 해산정은 관동팔경에 포함되지 않습니다. 관동팔경은 강원도 군현에서 하나씩만 꼽았는데 고성에서는 삼일포가 들어갔지요. 하지만 정선은 《관동명승첩》에 관동팔경 가운데 7경을 넣고 나서 따로 해산정을 추가하였습니다.

36세와 63세 때 그림을 보면 왼쪽 남강변에 서 있는 대호정이 정사각 1층 형태인 반면 72세 때의 그림에서는 2층 팔작지붕 누각형 정자로 바뀌어 있습니다. 그 사이 대호정이 1층 집에서 2층 집으로 바뀐 것입니다.

대호정 아래 남강이 흐르고 강 저쪽으로 절벽이 죽 이어졌는데 사람들은 이 절벽을 적벽이라 불렀습니다. 남강이 동해로 들어가는 모습을 제대로 그리지 않은 것은 물길 끝이 어디로 가는지 모르게 그려야 한다는 법칙이 작용한 것입니다.

하지만 아래쪽의 동해는 생략할 수 없습니다. 그랬다가는 '해산정'이라는 이름의 진면목을 절반밖에 드러내지 못하기 때문이지요. 왼쪽 아래에 바닷물결이 감싸고 있는 7개의 바위가 그 유명한 칠성봉입니다. 그런데 36세와 63세 때의 그림에서는 큰 바위는 어른, 작은 바위는 어린이처럼 그린 것과 달

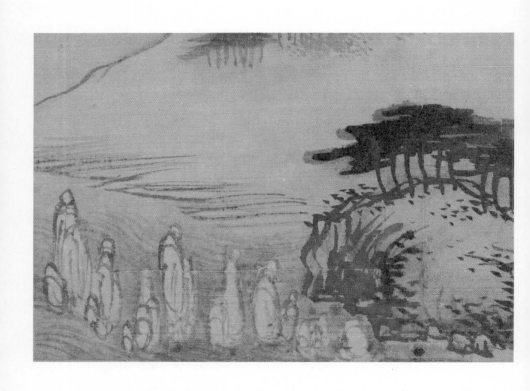

리 72세 때의 그림에서는 그냥 동글동글하게 붓을 돌려서 그렸네요. 마치 동해 물결과 하나가 된 듯한 모습입니다. 이 칠성봉 바위만 보아도 정선의 필법이 70대 들어 무르익을 대로 무르익었음을 알 수 있지요. 이는 오른쪽 아래 언덕과 해산정 뒤 언덕에 쌍으로 있는 거북바위에서도 드러납니다. 붓질 몇 번만으로도 영락없는 거북이 모습이 되었군요.

신록에 잠긴 읍성의 관아와 기와집들은 해산정을 빼고는 모두 지붕만 그렸는데 봄빛의 싱그러움이 읍 전체를 휘감은 모습이 따듯하고 부드럽습니다. 그림의 주인공인 해산정은 다른 기와집들보다 우뚝 솟도록 그렸고 주변 나무들은 정리했군요. 이 점이 정선 진경산수화의 핵심입니다. 가까이 있는 집은 다 그리지 않고 나무로 가려준 반면 멀리 있는 주인공은 크기를 키우고 주변의 나무도 정리해 멀리서도 주인공으로서 빛을 발할 수 있는 것이지요.

해산정 위로 저 멀리 외금강 암봉들이 희미하게 빛나고 있습니다. 마치 아득한 기운이 지금 막 떠나온 금강산에 대한 그리움을 담고 있는 듯합니다. 마치 〈그리운 금강산〉처럼요.

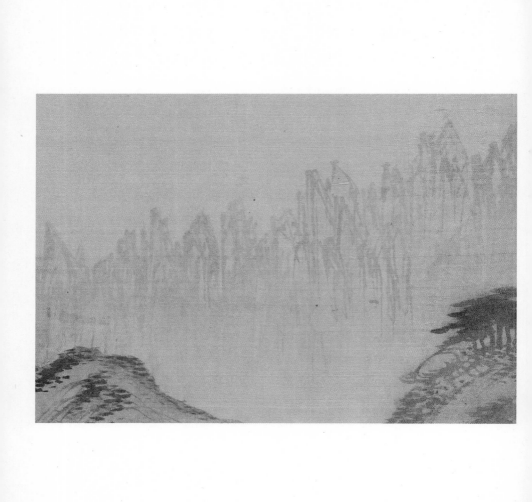

아련한 외금강과 아래편의 짙은 소나무의 대비, 이 두 가지 먹빛 농담만으로도 원근감이 생생하네요.

자, 이제 정선 일행은 해산정을 떠나 동해안을 따라 삼일호로 향합니다.

四仙亭

사 선 정

1747년, 비단바탕, 32.0×24.9cm, 《해악전신첩(海嶽傳神帖)》,
간송미술관

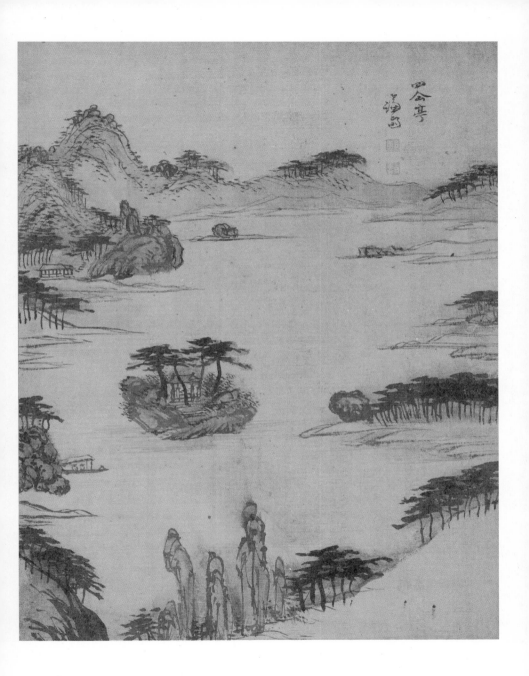

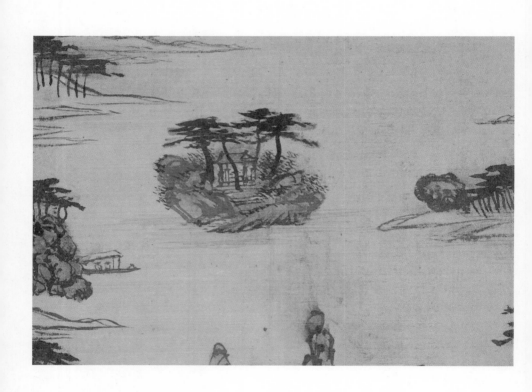

삼일호는 고성읍 북쪽 5리쯤 되는 지점의 해안가에 있는 천연호수입니다. 신라 시절 화랑들이 이곳에서 3일 동안 놀다 갔다 하여 붙은 이름입니다. 이틀도 아니고 3일이나 놀다 갔다는 것은 그만큼 이곳이 좋았다는 뜻이겠지요? 둘레가 10리인 이 호수 한가운데 섬이 있는데 이 작은 섬에 올라 사방을 둘러보면 호수 주변을 36개의 봉우리가 둘러싸고 있는 장관이 펼쳐졌습니다.

이런 곳에 정자가 있다면 돗자리를 깔고 앉아 친구와 마시는 술은 꿀맛이겠지요? 이곳에 처음으로 정자가 세워진 것은 고려 때인 14세기 초반입니다. 섬 이름이 사선도四仙島라 정자 이름도 사선정입니다. 여기서 놀다 간 화랑이 모두 네 명이어서 붙은 이름이라는군요. 그러니 호수와 섬과 정자의 이름이 서로 연결된 셈입니다.

정자는 네 개의 돌기둥을 높이 세우고 그 위에 기와를 얹은 구조로 네 개의 돌기둥마다 옆에 솟은 소나무가 운치를 더해 줍니다. 또한 삼일호는 그 끝이 모래언덕으로 바다와 이어지니 호수와 바다가 접하는 절경 가운데 절경이 되는 것입니다.

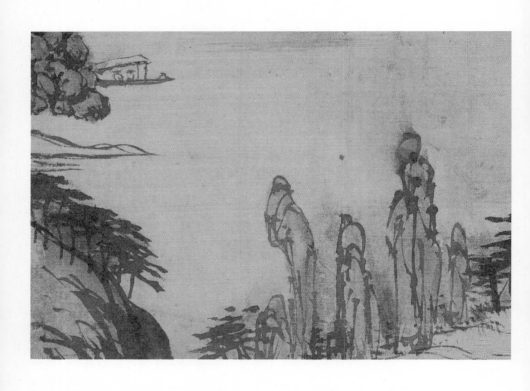

정선은 관동팔경에서 고성에 속한 삼일호를 빼놓지 않고 그렸는데 그때마다 그림 속 선비들의 위치를 달리하였습니다. 처음에는 나귀에서 내려 배에 오르는 모습이었다가 다음에는 호수 가운데에서 배를 타는 모습으로 바뀌었고 마지막에는 배를 타러 나루로 향하는 모습이 되었지요. 이처럼 변화를 주었기에 정선의 그림은 같은 곳을 여러 번 그려도 각각의 맛이 있습니다.

뿐만 아니라 삼일호 그림은 제목도 매번 달리했습니다. 《관동명승첩》에서는 〈삼일호〉였다가 《해악전신첩》에서는 〈사선정〉이 되더니 《해악팔경》에 이르러서는 〈삼일포〉로 제목을 지었지요.

《해악전신첩》 속 그림을 보면 정선 일행이 탄 배가 호수 왼쪽에 떠 있는데 배 일부분이 가려져 있습니다. 다 보여주면 재미없다는 원칙을 적용한 것이지요. 그리고 선비들의 시선은 사선도로 향해 있는데 배가 곧 섬에 닿을 것임을 알려줍니다.

이 그림에서 놓치지 말아야 할 것은 호수 왼쪽 위의 작은 집입니다. 정선 일행이 묵을 숙소인 몽천암으로 저곳에 짐을 풀

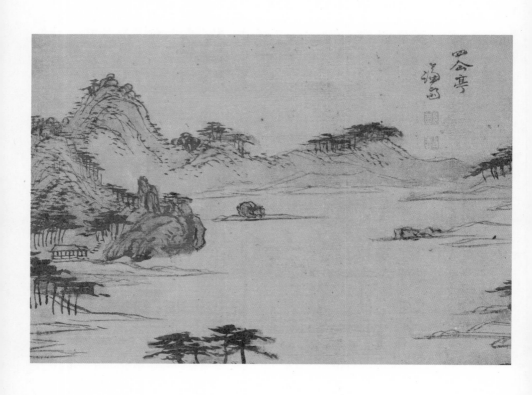

고 다음 날 새벽 일찍 일어나 오른쪽 바위 언덕에 올라 동해 일출을 보겠지요. 바위 언덕에 솟은 문처럼 생긴 바위는 문암입니다. 삼일호를 구경한 후 몽천암에서 잠을 자고 문암에서 일출을 보는 것이 요즘식으로 말하면 '해금강 관광코스'였지요. 문암에서 떠오르는 해를 본다 하여 이를 '문암관일출門巖觀日出'이라 했습니다. 그러니 정선의 〈사선정〉에는 다음 날의 여정이 예고되어 있는 셈입니다.

金剛全圖
금 강 전 도

1752년경, 종이바탕, 130.7×94.1cm, 호암미술관

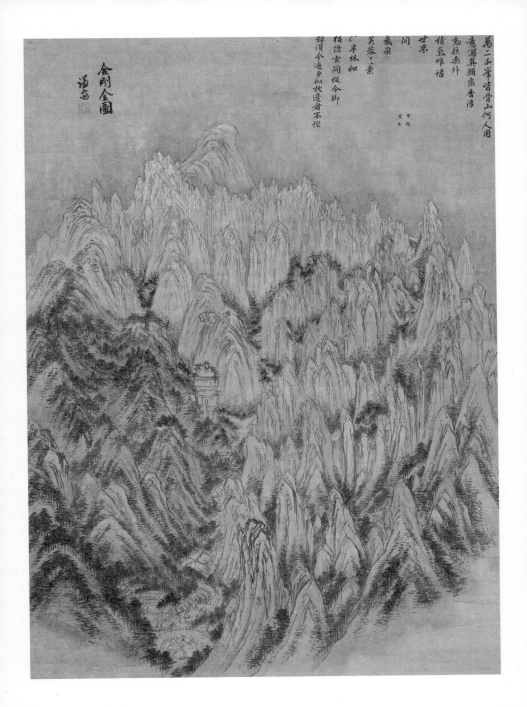

만이천봉 개골산을 어떤 사람 생각 내어 진짜 얼굴 그려냈나.

중향이 동해 밖으로 떠오르니 쌓인 기운 온세상에 서린다.

몇 송이 연꽃 흰빛을 드날렸고 반쪽 수풀 소나무, 잣나무는 현관을 가린다.

가령 밟고 다니며 지금 꼭 돌아다니겠다 한들 어찌 베개맡에서 실컷 보는 것과 같겠는가?

제화시를 그림 위에 쓰는 경우도 있는데 정선의 〈금강전도〉가 그런 경우입니다. 갑인동제甲寅冬題, 즉 '갑인년 겨울에 짓다'라고 밝힌 것으로 보아 정선이 59세였던 해의 작품으로 추정합니다.

그런데 이 제화시를 쓴 것은 정선이 아닙니다. 우선 글씨체가 정선의 것과는 다릅니다. 또한 정선의 화풍으로 보아 저곳이 비워져 있어야 자연스럽습니다.

혹시 정선은 이 그림을 1734년 이전에 그렸고 이후에 소장자나 누군가가 갑인년인 1734년에 제화시를 추가로 쓴 걸까요? 하지만 이 작품이 정선의 59세 이전 작품일 가능성은 크지 않습니다. 정선이 평생 남긴 금강산 그림 가운데 최고 걸작

이기 때문입니다. 이 정도로 무르익은 대작은 정선 나이 70대에나 가능하다고 생각합니다. 따라서 저 갑인년은 1734년이 아니라 60년 후인 1794년이라고 보는 것이 자연스럽습니다.

그렇다면 대담하게도 정선의 최고 작품 위에 제화시를 쓴 이는 도대체 누구일까요? 아쉽게도 아직 그 주인공은 밝혀지지 않았습니다. 조선 선비들은 살아생전 지은 글들을 사후에 문집으로 펴내는 것이 중요한 사업이었는데 아직까지 이 제화시가 실린 문집을 찾지 못했지요. 낙관落款도 없어 후대 사람들을 혼란스럽게 한 것만큼은 틀림없네요.

〈금강전도〉의 가장 큰 특징은 이전의 〈금강전도〉와 달리 오른쪽과 왼쪽 아래를 비워 금강산 전체를 둥그렇게 표현했다는 점입니다. 한편 오른쪽 암산과 왼쪽 토산의 경계가 둥그렇게 휘어서 태극문양처럼 보이기도 합니다. 이런 대담한 구성 역시 정선이 일흔 넘어 도달한 경지입니다.

왼쪽 토산의 침엽수가 있는 곳 외에는 흙이 드러나 있으니 아직 봄이 오기 전인 것 같지요? 막 새싹이 돋고 있는 중이겠네요. 하지만 이미 봄물은 녹아 계곡을 졸졸 흐릅니다.

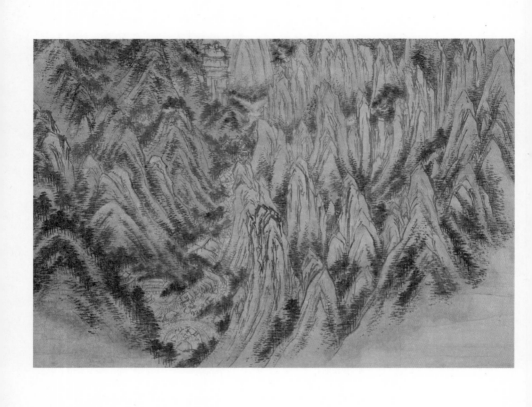

오른쪽 일만이천 봉우리들은 굳센 기운이 넘치면서도 부드럽습니다. 어떻게 굳세면서도 부드러울 수 있는지 정말 신기하네요. 외유내강外柔內剛이라고 해야 할까요? 이것이 정선이 대가인 이유입니다.

또한 일만이천 봉우리가 질서 있게 자리하면서도 똑같은 봉우리는 하나도 없네요. 마치 다양한 악기가 어우러지는 오케스트라 같습니다.

그렇다면 이 오케스트라를 조율하는 지휘자는 어디 있을까요? 뭇 봉우리들 위로 우뚝 솟은 것이 금강산의 주봉인 비로봉입니다. 그런데 재미있게도 뭇 봉우리들이 조금씩 휘어서 비로봉을 향하고 있군요. 마치 오케스트라 단원들이 지휘자를 주목하는 것처럼 말이지요.

정선은 금강산의 절, 암자, 계곡, 길 등을 빼놓지 않고 담았습니다. 이것들은 하늘에서 내려다본 모습이고 비로봉과 그 아래 중향성은 반대로 아래에서 올려다본 모습입니다. 그래서 더 높고 아찔하게 보이지요. 동양의 산수가 서양의 풍경화보다 더 넓은 장면을 담을 수 있는 비법이 여기 있습니다.

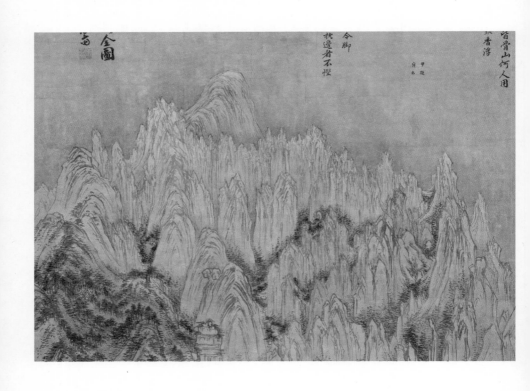

정선이 평생 가장 많이 그린 산이 금강산입니다. 하지만 금강산은 가고 싶다고 해서 아무나 가볼 수 있는 산은 아니었습니다. 가고 싶은데 가지 못하는 그 아쉬움을 정선과 같은 화가의 그림이 달래주었지요.

제화시에서 감상자는 직접 밟는 것보다 그림으로 방 안에서 실컷 보는 것이 낫다고 했지만 과연 그럴까요? 어쩌면 직접 밟지 못하는 현실에 대한 자기위안은 아닌지 모르겠습니다.

아무튼 예나 지금이나 정선의 금강산 그림은 꿈속에서도 현실에서도 금강산에 오르고 싶게 만듭니다. 세월이 많이 흘러도 이 사실은 변하지 않겠지요.

海印寺

해

인

사

1734년경, 종이바탕, 21.8×67.5cm, 국립중앙박물관

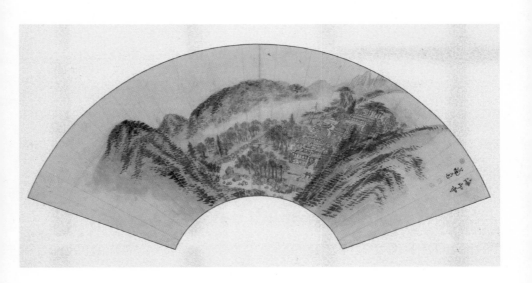

陝川海印寺 壯麗稱八路 肩輿初入洞 幽事漸相聚

(합천해인사 장려칭팔로 견여초입동 유사점상취)

"합천이라 해인사 웅장하고 화려하기 팔도에 이름났네.

가마 타고 골짝에 막 들어서니 그윽한 경치 차츰 서로 모여

든다"

연암燕巖 박지원朴趾源, 1737~1805이 지은 990자 장편시 〈해인
사〉는 이렇게 시작합니다. 박지원이 경상도 안의현감으로 부
임해 있는 동안 해인사를 찾아가 이 시를 지은 때가 59세인
1795년입니다. 그리고 그 60년 전인 1734년, 겸재 정선은 붓
으로 해인사를 그려냈습니다.

우연의 일치일까요? 정선이 해인사를 그린 때도 59살이었
습니다. 각자의 문예 능력이 무르익은 나이였지요. 우리 산천
의 아름다움을 시로 노래하고 그림으로 그려냈던 조선 문화
황금기에 정선의 그림이 앞서고 박지원의 시가 뒤따랐으니 한
시대 문예의 대가들이 시간을 넘나들며 만난 아름다운 인연이
라 할 수 있습니다.

경남 합천 해인사는 가야산 중턱에 있습니다. 가야산은 백

색 암봉들이 빼어나고 계곡의 수석水石도 일품인데 그중에서도 홍류동紅流洞이 장관이지요. 특히 가을날 단풍이 화려하기 그지없는데 '붉게 흐르는 마을'이라는 이름도 물에 비친 붉은 단풍잎에서 온 것입니다. 가야산의 붉은빛이 맑은 물과 푸른 바위와 짝을 이루어 절경을 자아내지요.

58세에 경북 청하현감으로 부임한 진경산수화의 대가 정선이 가야산 가을을 화폭에 담지 않았을 리가 없지요. 화가는 해인사의 가을 빛깔을 쥘부채에 고스란히 담아냈습니다. 가로 70센티미터에 달하는 커다란 한지 부채 위에 가야산이 둥글게 둘러 있고 그 품에 천년 고찰 해인사가 안겼습니다.

돌기둥 두 개로 받친 일주문부터 팔만대장경이 봉안된 두 채의 장경각藏經閣까지 수많은 전각이 빠짐없이 질서정연하게 자리했습니다. 지붕선은 반듯하고 기둥은 곧으며 석축은 튼실하네요. 이렇듯 정선의 산수화 속 집들은 크기가 작아도 확대해 보면 어디 하나 빈틈을 찾을 수 없을 만큼 완벽합니다. 이는 정확한 관찰과 굳건한 필력 덕분입니다.

그런데 정선의 그림 속 저 아름다운 전각들은 1817년에 대

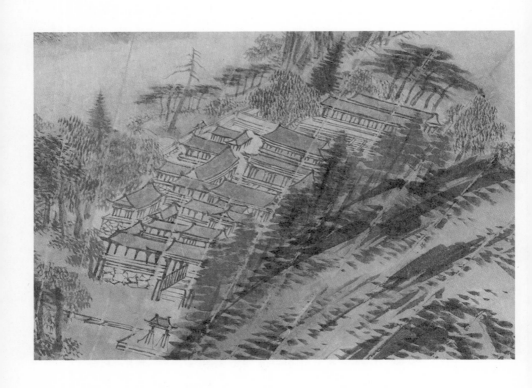

화재를 만나 장경각 외에는 모두 불타버렸습니다. 150칸 이층 건물인 대적광전大寂光殿의 우뚝한 모습을 그림으로나마 확인할 수 있어서 다행입니다.

모두 푸르게 칠한 지붕이 주위의 붉고 노란 단풍과 잘 어울립니다. 기둥의 붉은 칠을 생략한 것은 단풍 빛깔을 해치지 않기 위한 의도였을 것입니다. 그러나 대적광전은 1, 2층 모두 붉게 칠했네요. 해인사의 중심임을 강조하기 위함이었겠지요. 주변으로 높게 자란 전나무와 각양각색의 거목이 절의 오랜 역사를 보여줍니다. 또한 다리 건너 아늑한 터에 사명대사四溟大師를 위해 선조가 지어준 홍제암弘濟庵도 놓치지 않았군요.

절은 후덕한 육산으로 둘러싸여 있는데 절 앞을 휘돌아 흐르는 계곡에는 크고 작은 돌이 단단하고 뒤로는 오래된 소나무가 부드러우며 저 멀리 암봉들은 옹골차니 정선 그림의 핵심 원리인 음양의 조화와 대비가 잘 이루어졌습니다. 가운데 봉우리 중턱은 구름으로 비워 놓아 그림에 숨구멍까지 만들어 놓았군요. 화가의 귀신 같은 구성 솜씨에 말문이 막힐 정도입니다.

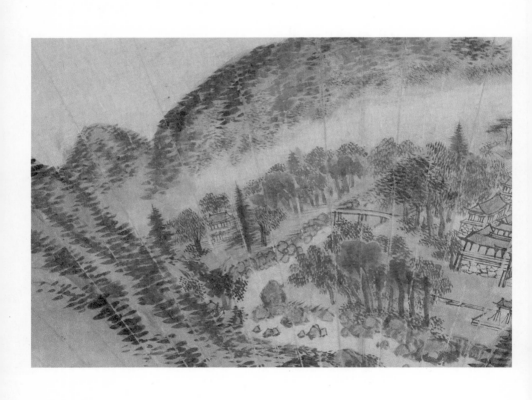

어디 그뿐인가요? 절의 오른편은 능선과 전나무로 가려 놓아 전각의 반을 숨겼네요. 감상자에게 상상할 여지를 남겨둔 것입니다. 정녕 정선은 그림의 성인聖人임에 틀림없습니다. 이 그림을 가슴에 품고 붉은 가야산을 오른다면 이 작품이 가야산의 정신까지 담아냈음을 깨닫게 되지 않을까요?

절 문에서 도롱이를 벗다

寺門脫蓑
사 문 탈 사

1741년, 비단바탕, 21.0×32.8cm, 《경교명승첩京郊名勝帖》, 간송미술관

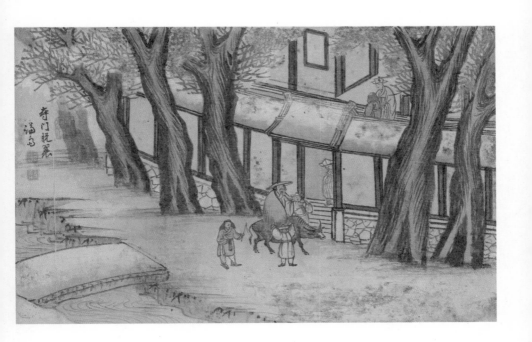

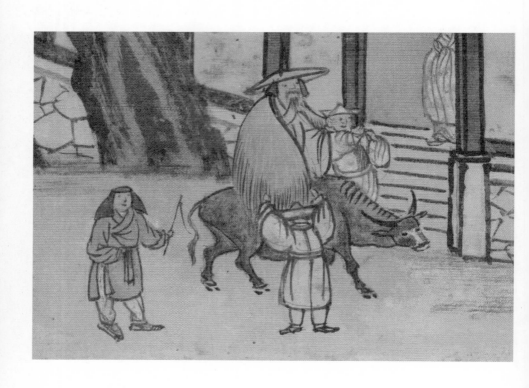

조선 500년 유학의 종주인 율곡栗谷 이이李珥, 1536~1584는 눈이 펑펑 쏟아지던 겨울날 소를 타고 평생지기였던 우계牛溪 성혼成渾, 1533~1598을 찾아간 일이 있습니다. 이이가 살았던 율곡이나 성혼이 살았던 우계나 모두 파주에 있었으니 예나 지금이나 절친은 가까이 살아야 하나 봅니다. 이들은 저물녘에 만나 밤새 회포를 풀고 날이 밝아 헤어졌다고 하네요.

한번은 비슷한 날씨에 역시 소를 타고 절을 찾아갔다고 하는데 그런 걸 보면 이이는 눈 오는 날 소를 타고 외출하는 것을 즐긴 풍류선비였음이 틀림없네요.

아무튼 정선은 이 옛이야기를 즐겨 그렸습니다. 그중 〈사문탈사〉는 자신의 절친이었던 사천 이병연이 편지로 요청해 그렸다고 하는데 그날도 눈이 잔뜩 내렸습니다. 이병연은 눈 내린 날 친구를 찾아가지 못하는 아쉬움을 그림으로 달래고자 이 옛이야기를 그려 달라고 한 것이지요. 그러니 그림에서 소를 탄 인물은 이병연일 수도 있고 저 절은 당시 정선이 근무하고 있는 양천현아일 수도 있지 않을까요?

막 절 문에 도착한 율곡 이이가 마중 나온 두 스님의 도움으로 도롱이를 벗고 있습니다. 절 문 계단 위에는 한 스님이 합

장을 하고 있고 문 안쪽에서는 스님 두 분이 뭔가 대화를 나누고 있네요. 채찍을 든 동자는 주인을 무사히 목적지까지 모시고 와서 안도하는 모습입니다. 소가 건너온 돌다리 위에도 한 줄로 늘어선 나뭇가지 위에도 절 지붕 위에도 하얀 눈이 가득하군요. 채색 그림인 만큼 정선은 하얀색을 칠하여 눈을 표현하였습니다.

그런데 과연 율곡 이이가 찾아간 이 절은 어느 절일까요? 우선 담장 따라 심은 아름드리 나무들만 봐도 무척 오래된 절은 분명합니다. 더 확실한 단서는 절 문의 양쪽으로 죽 이어진 행랑채 건물에 있습니다. 이런 구조를 가진 절은 왕릉 원찰願刹입니다. 그러니 아마도 선릉의 원찰인 뚝섬 봉은사가 아니었을까요? 율곡 이이는 젊은 시절 1년 동안 금강산으로 출가한 경험이 있었는데 이때 금강산 절에 있는 불경을 모두 읽었을 정도로 불교에도 해박한 유학자였으니 봉은사 스님들과 눈 내린 경치를 감상하며 유교와 불교의 가르침에 대해 논했을 것 같군요.

이전 화가들이 중국의 옛이야기만 그렸던 것과 달리 정선은 우리 옛이야기도 그리기 시작합니다.

현대 대중문화의 독(毒)을 치료할 특효약, 고전

"예술은 왜 하십니까?"라는 기자의 질문에 비디오아트의 아버지인 백남준白南準, 1932~2006은 대답했습니다.

"인생은 싱거운 것입니다. 짭짤하고 재미있게 만들려고 하는 거지요."

이 대답이 정답이라면 짭짤하고 재미있지 않은 것은 예술이 아니라는 결론이 나옵니다. 그렇게 본다면 신윤복과 김득신, 정선의 그림은 짭짤하고 재미있으니 예술이 됩니다. 또한 이들의 그림은 후대 사람들의 싱거운 인생 또한 짭짤하고 재미있게 만듭니다. 옛것 가운데 짭짤하고 재미있는 것은 고전이 되는 법이니까요.

고전 공부에 익숙해지면 어느 정도 현대 예술이 낯설다

는 느낌을 받습니다. 모차르트와 BTS를 같이 듣는다거나 무라카미 하루키村上春樹, 1949~를 읽다가 제인 오스틴Jane Austen, 1775~1817을 읽는다거나 렘브란트Harmensz van Rijn Rembrandt, 1606~1669 전시를 보고 나서 데미안 허스트Damien Hirst, 1965~ 전시를 보는 것이 그다지 어울리지는 않습니다. 이는 고전과 현대 예술의 바탕이 되는 정신이 다르기 때문입니다.

　고전에 취향이 있는 사람들은 역사의 흐름을 많이 인식합니다. 과연 사람들은 100년 후에도 BTS를 듣고 하루키를 읽고 데미안 허스트를 보러 갈까요? 알 수 없지요. 결국 진정한 예술과 유행 따라 흘러가는 패션을 구분하는 기준은 시간이 흘러도 살아남느냐 여부입니다.

　고전은 고전끼리 통하는 데가 있습니다. 모차르트를 듣다

보면 제인 오스틴의 소설을 읽게 되고 렘브란트 그림을 좋아하게 되는 것이지요.

동양 고전 또한 마찬가지입니다. 거문고 산조와 《춘향전》과 혜원 신윤복의 풍속화는 통하는 데가 있습니다. 더 신기한 것은 동양 고전과 서양 고전도 정신에서 이어지는 끈이 있다는 것입니다. 그래서 동양 고전이건 서양 고전이건 일단 입문하면 다른 쪽에 입문하는 것도 쉬워집니다. 신윤복, 김득신, 정선을 공부하고 나면 루벤스Peter Paul Rubens, 1577~1640나 쿠르베Jean Désiré Gustave Courbet, 1819~1877, 터너Joseph Mallord William Turner, 1775~1851의 그림도 어렵지 않게 되는 것이지요.

동·서양 고전들은 이미 오래전에 지나간 화석이 아닙니다. 지나치게 들떠 있고 휩쓸리거나 성내기 쉬운 현대 대중문화의

독毒을 치유하는 데 가장 뛰어난 특효약입니다. 이를 깨닫고 지금이라도 고전에 관심을 가질 때입니다. 늦었다고 생각할 때가 가장 빠른 법이니까요.

최선을 다해 만든
이와우의
책들을 소개합니다

어느 누군가의 삶 속에서 얻는 깨달음

리더는 사람을 버리지 않는다
야신 김성근 리더십

누군가는 나를 바보라 말하겠지만
억대연봉 변호사의 길을 포기한
어느 한 시민활동가의 고백

어금니 꽉 깨물고
노점에서 가구회사 사장으로
30대 두 형제의 생존 필살기

안녕, 매튜
식물인간이 된 남동생을 안락사
시키기까지의 8년의 기록

삶의 끝이 오니 보이는 것들
아흔의 세월이 전하는
삶의 진수

차마 하지 못했던 말
'요즘 것'이 요즘 것들과 일하는
이들에게 전하는 속마음

류승완의 자세
영화감독 류승완의
마음을 움직이는 힘

문과생존원정대
문송(문과라서 죄송합니다)시대
문과생 도전기

무슨 애엄마가 이렇습니다

일과 육아 사이 흔들리며
성장한 10년의 기록

누구나 한 번은 엄마와 이별한다

하루하루 미루다 평생을 후회할지
모를 당신에게 전하는 고백

지적인 삶을 위한 교양의 식탁

인문학의 뿌리를 읽다

서울대 서양고전 열풍을 이끈
김헌 교수의 인문학 강의

숙주인간

'나'를 조종하는 내 몸 속
미생물 이야기

마흔의 몸공부

동의보감으로 준비하는
또 다른 시작

What Am I

뇌의학자 나흥식 교수의
'생물학적 인간'에 대한 통찰

신의 한 수

절체절명의 위기를 극복한
조선왕들의 초위기 돌파법

난생처음 도전하는 셰익스피어 4대 비극

지적인 삶을 위한
지성의 반올림!

치열한 삶의 현장 속으로

골목상권 챔피언들

작은 거인들의 승리의 기록

마즈 웨이(Mars Way)

100년의 역사, 세계적 기업
마즈가 일하는 법

심 스틸러

광고인 이현종의 생각의 힘,
감각의 힘, 설득의 힘

당신만 몰랐던
스마트한 세상들

스마트한 기업들이 성공한
4가지 방법

폭풍전야 2016

20년 만에 뒤바뀌는
경제 환경에 대비하라

우리는 일본을
닮아가는가

LG경제연구원의 저성장 사회
위기 보고서

손에 잡히는
4차 산업혁명

CES와 MWC에서 발견한
미래의 상품, 미래의 기술

어떻게 팔지 답답한
마음에 슬쩍 들춰본
전설의 광고들

나이키, 애플, 하인즈, 미쉐린의
운명을 바꾼 광고 이야기

우리가 사는 세상과 사회

그들은 소리 내
울지 않는다

송호근 교수의 이 시대
50대 인생 보고서

무엇이 미친 정치를
지배하는가?

우리 정치가 바뀌지 못하는
진짜 이유

도발하라

서울대 이근 교수가 전하는
'닥치고 따르라'는 세상에
맞서는 방법

어떻게 바꿀 것인가

서울대 강원택 교수가 전하는
개헌의 시작과 끝

들쥐인간

빅데이터로 읽는
한국 사회의 민낯

서울을 떠나는
삶을 권하다

행복에 한 걸음 다가서는
현실적 용기

부패권력은 어떻게
국가를 파괴하는가

어느 한 저널리스트의
부패에 대한 기록과 통찰

크리스천을 위하여

예수

김형석 연세대 명예교수가
전하는 예수

어떻게 믿을 것인가

김형석 연세대 명예교수가
전하는 올바른 신앙의 길

처음으로 기독교인이라
불렸던 사람들

기독교 본연의 모습을 찾아
떠나는 여행

인생의 길, 믿음이 있어
행복했습니다

김형석 연세대 명예교수의
신앙 에세이

삶의 쉼표가 되는, 옛 그림 한 수저

ⓒ탁현규, 2020

초판 1쇄 발행 2020년 4월 6일
초판 5쇄 발행 2023년 3월 27일

지은이 탁현규
펴낸곳 도서출판 이와우
출판등록 2013년 7월 8일 제2013-000115호
주소 경기도 파주시 운정역길 99-18
전화 031-945-9616
이메일 editorwoo@hotmail.com
홈페이지 www.ewawoo.com

ISBN 978-89-98933-38-8 (03600)